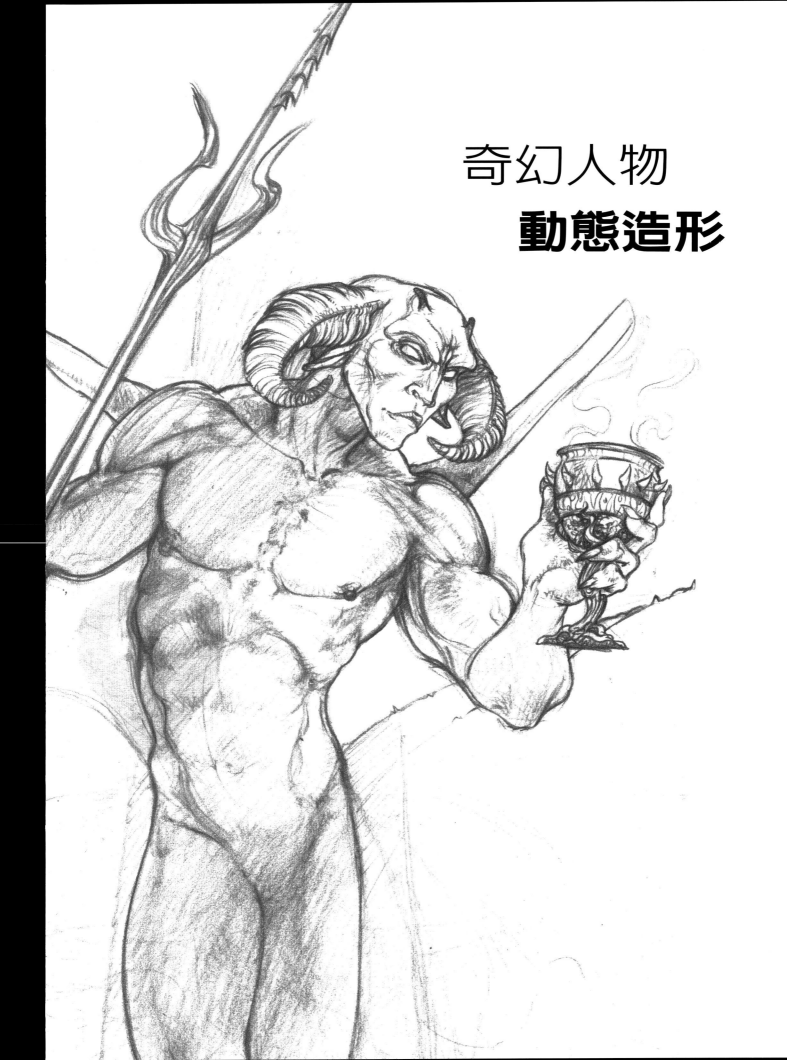

奇幻人物
動態造形

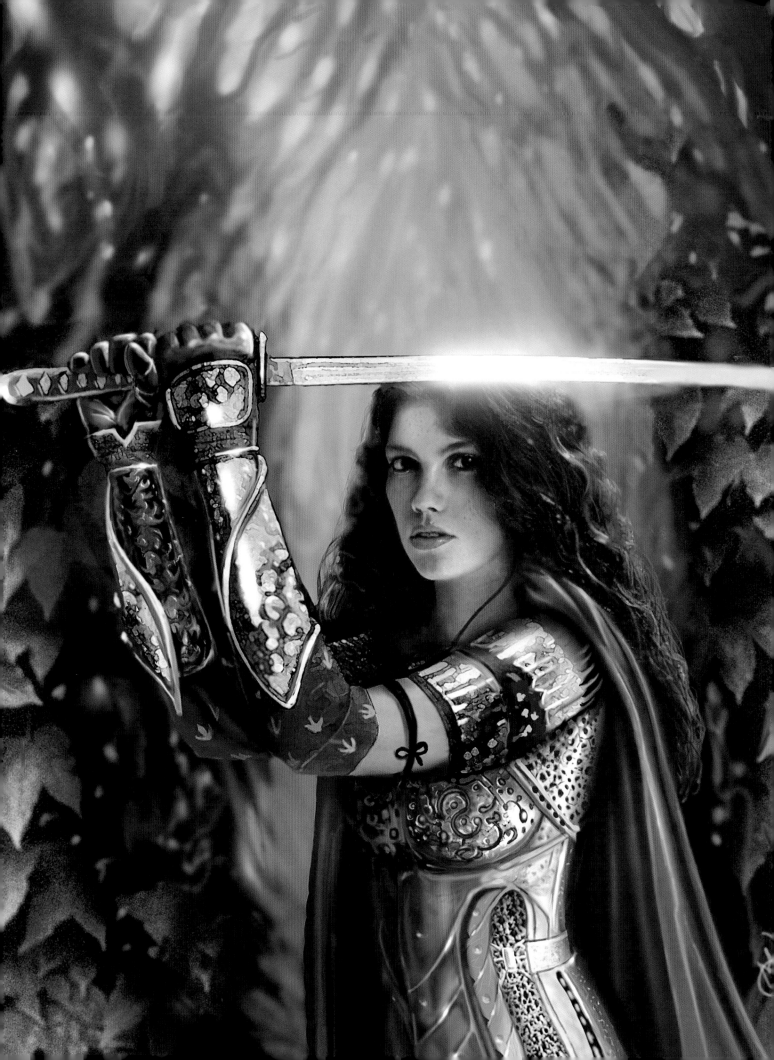

Anatomy
for Fantasy Artists

奇幻人物
動態造形
姿態剖析大解密

葛蘭·法伯瑞（Glenn Fabry） 原著

班·柯馬克（Ben Cormack） 增訂

張晴雯 校審

高倩鈺 翻譯

視傳文化事業有限公司

出版序

　　記得在我讀小學、初中的年代，舉凡科幻、奇幻小說或連環圖畫都被學校貼上「不良書籍」的標籤，而那些敢冒被沒收、處罰之險的學生則被視為「不良少年」；當然圖書館更無法容忍這些亂力怪神的閒書登其大雅之堂。不過我們仍舊設法避開師長的檢視，偷偷享受想像力馳騁的歡愉。

　　然而時代驟變，昔日的禁忌反成為今日大家趨之若鶩的時尚，於是《魔戒》、《哈利波特》、《星際大戰》、《蜘蛛人》等大行其道；加上數位動漫電玩的推波助瀾，更使奇幻與科幻之主題風靡全球，成為另類文化主流之一；而「想像力」就是其最偉大的資產！

　　「想像力比知識重要」愛因斯坦如是說。一顆腦袋，一枝筆，幾張紙，如何改變人類的文明？關鍵就是愛因斯坦那深邃幽渺的想像力。所以我們不要再無情地打壓那可能改變世界的原動力。但是光有想像力尚嫌不夠，如何讓別人見識想像力的震憾才是最重要，有人用文字，有人用音符，有人用聲光；這本《奇幻人物動態造形》教你用繪畫，指導你用畫筆與顏料，勇敢地把無形的想像具體地呈現出來。

　　名導演史帝芬‧史匹柏（Steven Spielberg）從小竟日沉迷於人類與外星人接觸的科幻故事，所幸他不曾因為長大而放棄孩童時的幻想，最後因此而製作了一部史詩鉅片「第三類接觸」。我們的想像力還在嗎？我們的想像力荒廢多久了？知識不是力量，異想天開的想像力才是！

<div align="right">

視傳文化總編輯

陳寬祐

</div>

目　錄

前　言
當代奇幻畫家

　　我自幼熱愛奇幻及科幻小說，從超級英雄漫畫、漢默(Hammer)式血腥恐怖片、星際大戰(Star Wars)科幻系列，到英國超寫實諷刺喜劇－蒙弟皮森的飛行馬戲團(Monthy Python's Flying Circus)，無所不看；一心想進入這些奇妙的世界。儘管身在倫敦的小房間中，自覺距離那些魔幻國度有千里之遙；不過，至少還有一件我能做的事──畫畫。

　　70年代晚期，我進了美術學校。當時，令我感興趣的奇幻漫畫，大部分都是粗製濫畫。於是，我將所學的古典美學技巧運用在繪畫上，創造出更精緻的超寫實畫作，至今，我已是二十年資歷的自由繪者了。

　　本書旨在介紹如何將寫實素描技巧用在詮釋奇幻人物原型上。參考圖例固然重要，但自行創作時，千萬別因而受到牽制──你必須發揮自己的想像力，才能如願地將角色焠煉成形，這亦是奇幻魔力的開端。

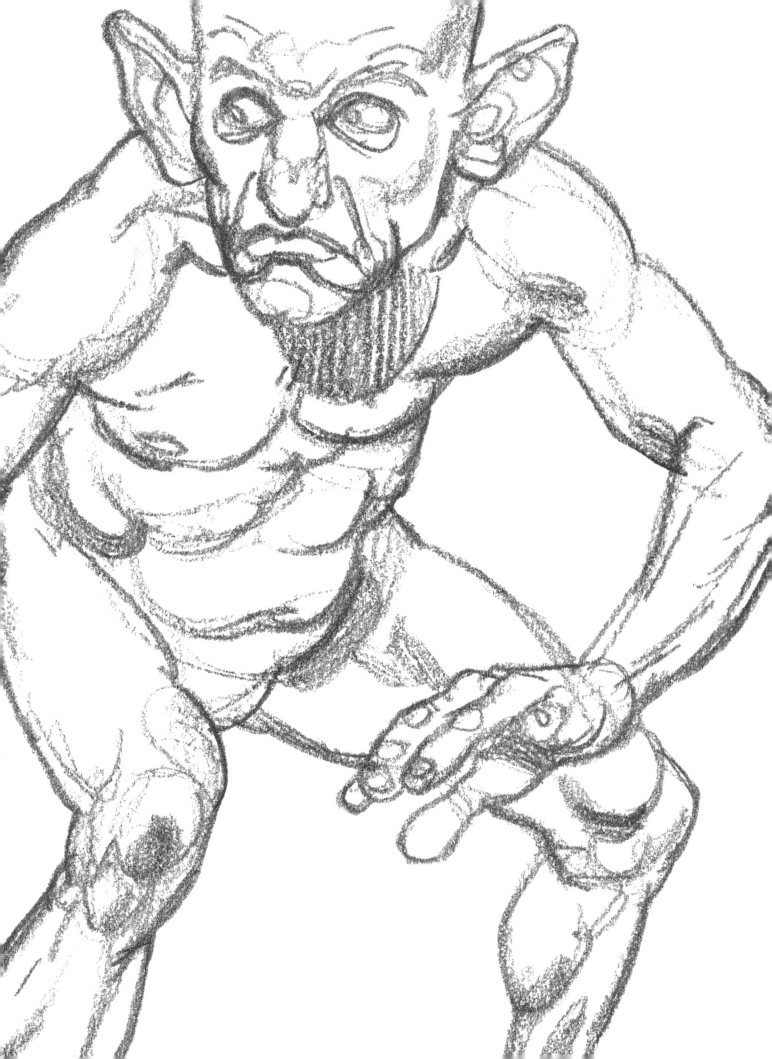

畫　風

　　畫作所呈現的力道及震撼度，部份取決於繪者的功力－換句話說，只要有實力，每幅畫都可能成為代表作，另則受外在環境因素影響，好比那些激發你立即拾起畫筆的書本雜誌。

　　奇幻藝術界有幾則信條，若非大膽、突出、超乎平常，就稱不上奇幻藝術，但除此之外，原創與變革才是作品能讓人眼睛一亮、耳目一新的焦點所在。

▼ 肉感且饒富女人味

萊恩‧夏普 (Liam Sharp) 繪
背景中，強大、猙獰的生物，正虎視眈眈與之對立的女性，而緊繃的背部肌肉和帶有利爪的手臂，則透露出她並非手無寸鐵的弱女子。她已準備迎戰，而對面的野獸也心知肚明。

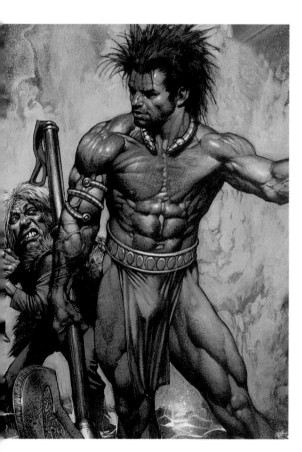

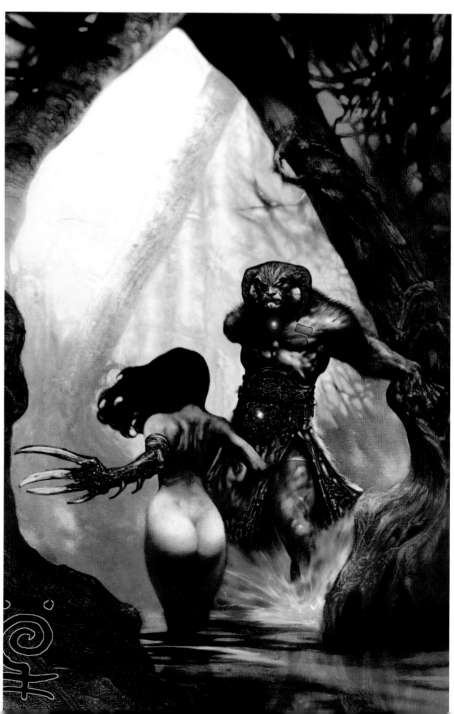

▲ 凱特族勇士

葛蘭‧法伯瑞 (Gleen Fabry) 繪
該勇士壘壘的肌肉及自信滿滿的姿態，相較於配角的畏縮樣，更突顯身為戰士的氣魄。其身著凱特族的特有配件和停駐時水中泛出的奇光，隱約點明了他具有肉身所能掌控的另一種無形力量。

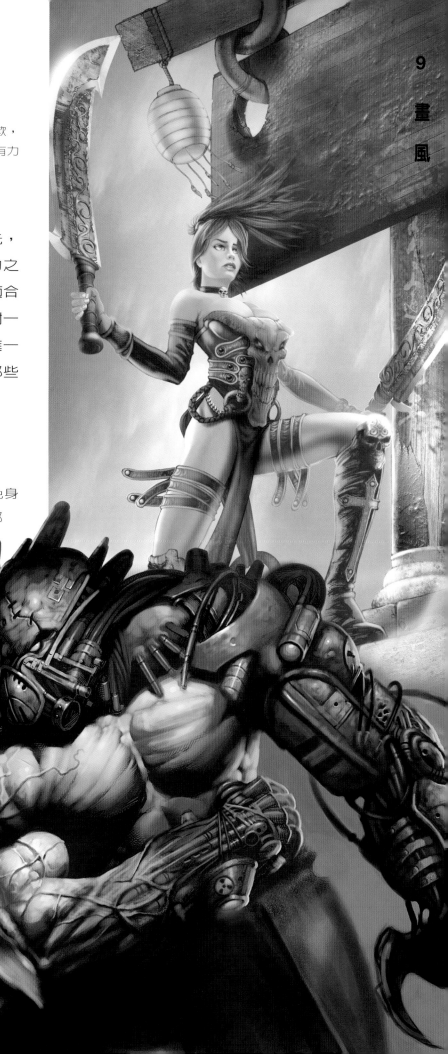

▶ 女戰神

柯倫・庫格 (Corlen Kruger) 繪

這位女中豪傑膽識非凡。可別以性別便判定她柔弱可欺，她的服裝，尤其是那令人望之生畏的護胸甲，就是最有力的反證。神情堅決地大步向前，女戰神已然備戰。

　　所以，要如何建立畫風(Style)呢？首先，就是找出自己的強項──也許就是你的實力之所在。激發你提筆臨摹的風格，一旦找到適合自己的路線，便可嘗試不同畫風，加入獨樹一格的個人特色。當畫功更加精進時，就能進一步拓展個人風格。而你所要嘗試的，就是那些能引起你興趣的主題。

超寫實

　　進行該主題時，得好好思考一番。從角色身上的肌肉線條至滿配各式武器的戰鬥腰帶，都要極盡誇張。而女性角色的穿著多半清涼性感，也許僅著一件大展胸前風情的皮製比基尼。

▶ 殺人機器

詹姆士・萊門 (James Ryman) 繪

為毀滅而塑造的身形。寬闊的胸部協助支撐碩大的肩膀與粗壯的手臂，整具龐然身軀無需靠有機為生。一隻巨大綠眼傳達出缺乏人性與森冷的惡意。

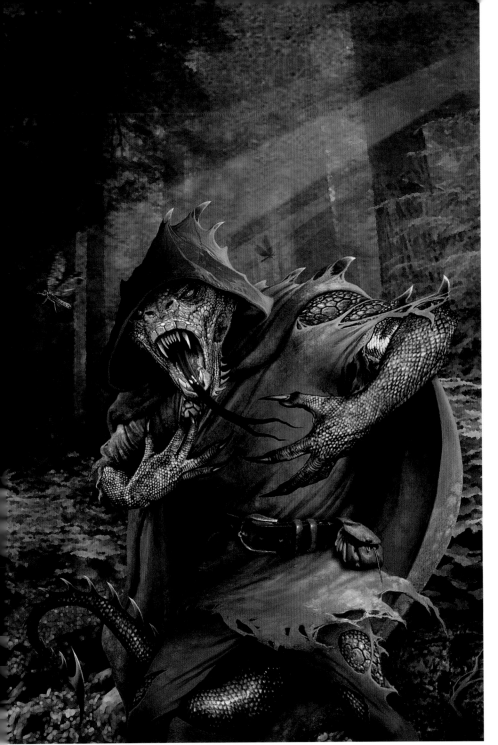

▲ **蜴形人**

馬丁・麥肯納 (Martin McKenna) 繪

遠遠望去，這身著斗篷、罩著兜帽的生物，儼然人模人樣。然而，巨蟒班的尾巴和一身鱗皮卻洩了底。堅硬的鱗甲覆蓋著肌肉組織，一排非人的劍刺凸起，順著背脊直達頭頂，擁有蛇似的一嘴尖牙與長利雙爪。無須其它武器，他本身便足以致命。

▼ **殺人怪**

馬丁・麥肯納 (Martin McKenna) 繪

此圖印證臉部表情可讓邪惡與仇恨展現得多麼極致。由掀張鼓起的鼻孔、鼻周深刻的皺紋溝痕可推測：除了對殘殺感到得意洋洋之外，笑容鮮少會出現在這張臉上。這是個心中殺念四溢的怪物。即使牠手中的刀沒能殺死人，其毒牙也將代為收拾。

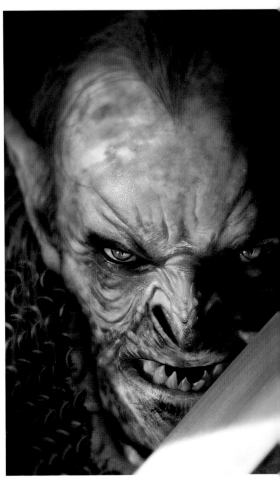

星際場景

多數奇幻故事的場景都發生在跟現實世界全然不同的地方。也許是另一時空或空間，其上住著外星生物和植物。不過，許多異形仍然具有人形。

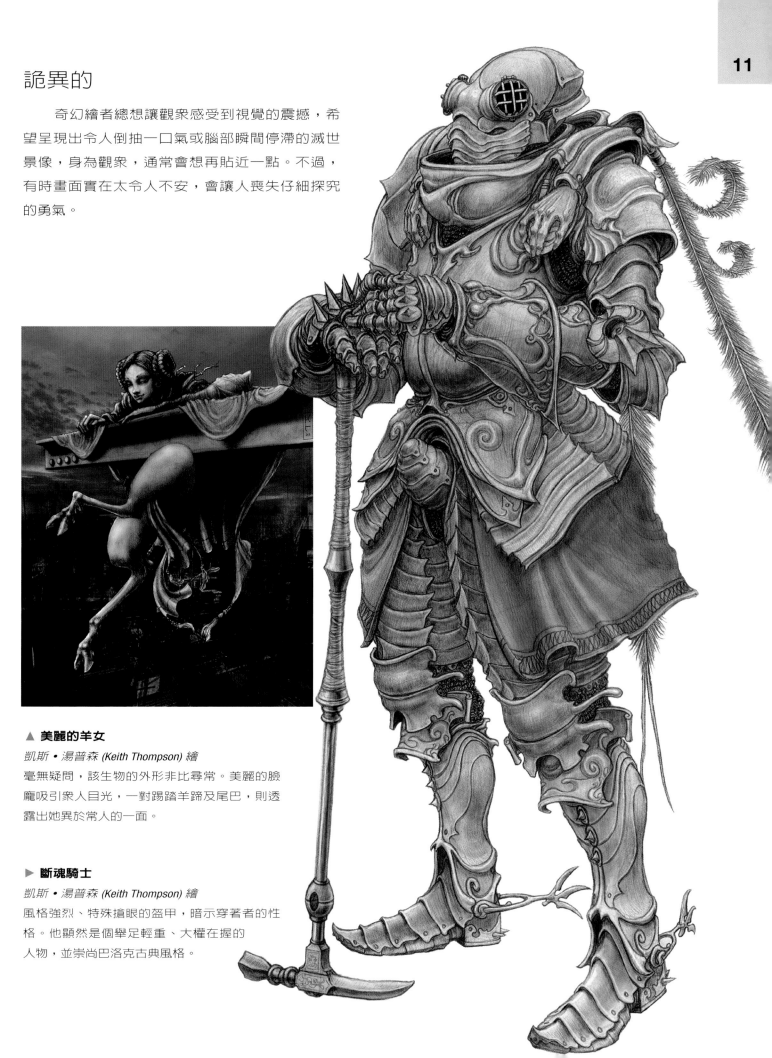

詭異的

　　奇幻繪者總想讓觀眾感受到視覺的震撼，希望呈現出令人倒抽一口氣或腦部瞬間停滯的滅世景像，身為觀眾，通常會想再貼近一點。不過，有時畫面實在太令人不安，會讓人喪失仔細探究的勇氣。

▲ 美麗的羊女

凱斯 • 湯普森 (Keith Thompson) 繪

毫無疑問，該生物的外形非比尋常。美麗的臉龐吸引眾人目光，一對踢踏羊蹄及尾巴，則透露出她異於常人的一面。

▶ 斷魂騎士

凱斯 • 湯普森 (Keith Thompson) 繪

風格強烈、特殊搶眼的盔甲，暗示穿著者的性格。他顯然是個舉足輕重、大權在握的人物，並崇尚巴洛克古典風格。

夢幻仙境

　　阿卡迪亞(Arcadia)為一處人間仙境、奇幻國度，一切的童話情節都可於此成真：世外桃源中，英勇騎士對抗著惡龍，而美麗的少女卻受制於邪惡女巫的魔咒下。

▶ 淘氣仙子

馬特 • 休斯(Matt Hughes) 繪

魔幻國度中，這可能是你最期盼見到的角色。小仙子看來甜美可人，不過她所綻放的魅力笑容，一如此地的所有景物，都帶點惡作劇的成分，令人難以捉摸。因此，對她嬌羞動人的樣貌可得有所提防。

◀ 惡龍之死

喬瑟 • 帕度(Jose Pardo) 繪

光束自後方照耀著女戰士的一頭紅髮，似乎象徵她擊敗敵手、贏得勝利。不過，畫面尚未停格：龍即使在劇痛中掙扎，仍具攻擊性，牠抓住了女戰士的盾。

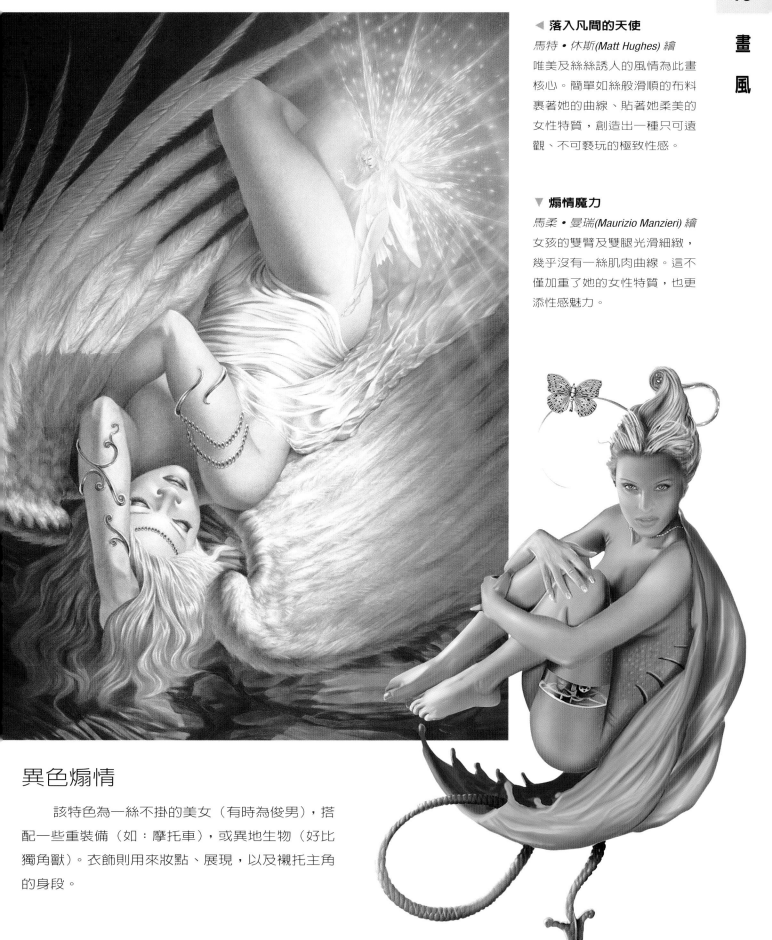

◀ **落入凡間的天使**
馬特・休斯(Matt Hughes) 繪
唯美及絲絲誘人的風情為此畫
核心。簡單如絲般滑順的布料
裹著她的曲線、貼著她柔美的
女性特質，創造出一種只可遠
觀、不可藝玩的極致性感。

▼ **煽情魔力**
馬柔・曼瑞(Maurizio Manzieri) 繪
女孩的雙臂及雙腿光滑細緻，
幾乎沒有一絲肌肉曲線。這不
僅加重了她的女性特質，也更
添性感魅力。

異色煽情

　　該特色為一絲不掛的美女（有時為俊男），搭
配一些重裝備（如：摩托車），或異地生物（好比
獨角獸）。衣飾則用來妝點、展現，以及襯托主角
的身段。

繪製奇幻人物
的高階技巧

　　創造超現實的奇幻場景時，你的工作就是
讓虛幻的東西看來具有說服力。而奇幻藝術的
關鍵正是想像力與完美骨架的融合。這不僅能
讓你得心應手地在畫紙上揮灑出栩栩如生的真
人，更可進一步嘗試開創性的造形，使不可能
成為可能。

　　介紹過人物塑型後，本單元將說明如何利
用動作及性格賦予角色新生命。這些利用光線
和透視法所製造出來的效果，將有助於為角色
增添戲劇張力。

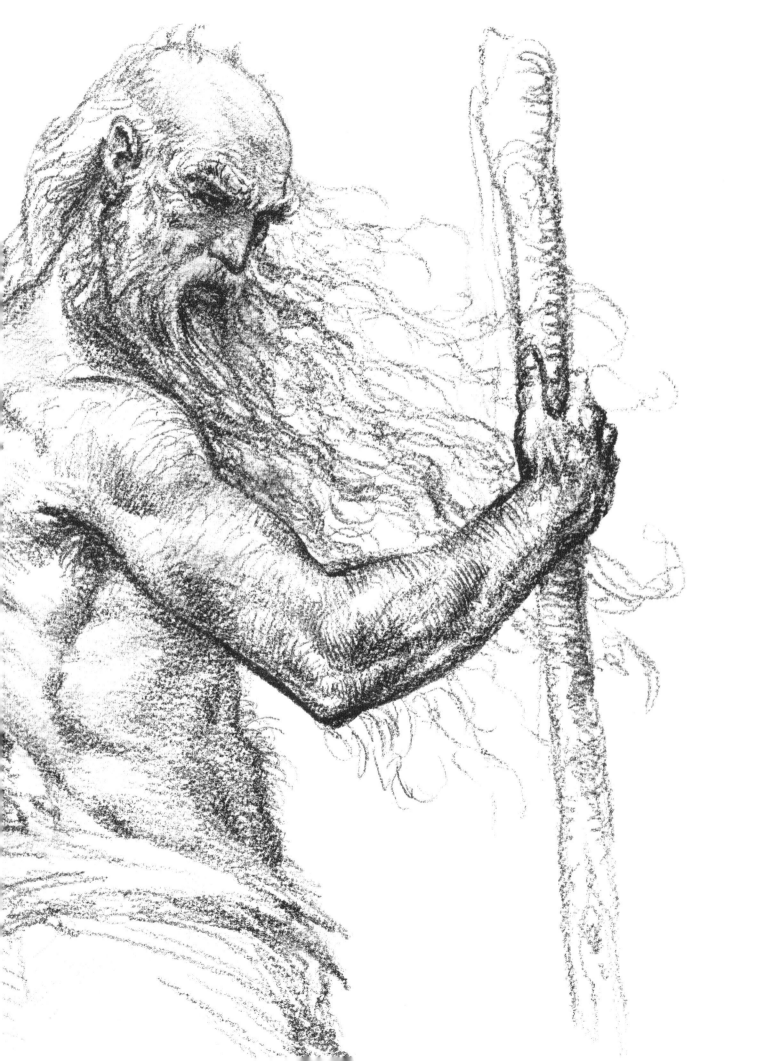

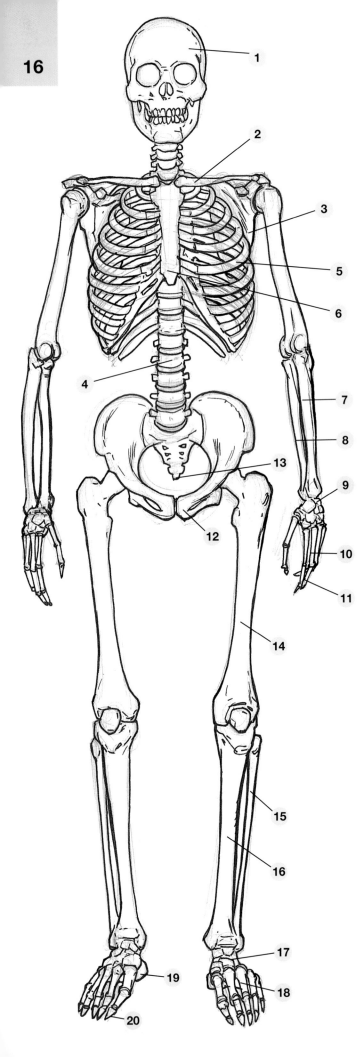

人　骨

不管時空背景多麼超乎想像，幾乎所有奇幻角色都具有人形，或者，至少都是由人形轉化而成。人骨－骷髏就是繪製奇幻人物的第一步。別慌！不是每創造一個角色就得先畫一副完整精確的骨架。然而，深入了解幾則組成、比例上的技巧及一些實用繪畫竅門，將可受用無窮。

正面剖析

這是一具十分標準的人骨，所有的骨型都以此為基礎。它約有七頭身，肩膀與臀部齊寬，雙手落在大腿一半的位置。股盆就位在整個骨架的中部，腿部長度約為頭部的四倍，軀幹則約為兩倍。稍後你將學到簡化基架，並將之運用在各個奇幻人物原型上的技巧。不過就初學階段來說，熟知這個基本架構對你很有助益。

基於許多原因，你都應該在手部結構上特別下點工夫。不只因為和身體其它部分相比，手骨是皮下最清晰可見之處，也因為它是掌控手形與手勢的重要關鍵。

主要骨骼

1. 頭　骨 (Skull)
2. 鎖　骨 (Clavicle or shoulder blade)
3. 肩胛骨 (Scapula or shoulder blade)
4. 脊椎骨 (Vertebrae or spinal column)
5. 肋　骨 (Ribs)
6. 胸　骨 (Sternum or breastbone)
7. 橈　骨 (Radius)
8. 尺　骨 (Ulna)
9. 腕　骨 (Carpus or wrist)
10. 掌　骨 (Metacarpus)
11. 指　骨 (Phalanges/14 finger bones)
12. 恥　骨 (Pubic bone)
13. 尾　骨 (Coccyx)
14. 股　骨 (Femur or thighbone)
15. 腓　骨 (Fibula)
16. 脛　骨 (Tibia)
17. 跗　骨 (Tarsus or anklebone)
18. 中　骨 (Metatarsus)
19. 跟　骨 (Calcaneus)
20. 趾　骨 (Phalanges/14 toe bones)

▲ 骷髏兵團

*骷髏人夾帶著壓倒性的恐怖感。他們是不死
之身，其所仰賴的顯然全為超自然力。*

背面剖析

由此圖可看出肩胛骨(scapula)如何替肩膀塑形。同
時，也要注意頭骨(skull)的形狀及位置。頭骨結構通常不
會主宰全部的容貌特徵，所以你無需精確的記下所有頭
骨位置。不過，對整體形狀具備充分認知是畫出寫實逼
真頭顱的要素。

脊椎(vertebral column)是另一處會直接對膚表構成影響
的部分。因此，仔細觀察脊椎的組合方式，將會讓你稍
後為皮膚作明暗處理時更得心應手。

假使現在還未能把每根骨頭的位置名稱都記下來，
別擔心，畫過幾次之後，它們就會變得簡單多了。你也
可以不時地回頭對照這些圖像，確定哪根骨頭位在哪個
位置。

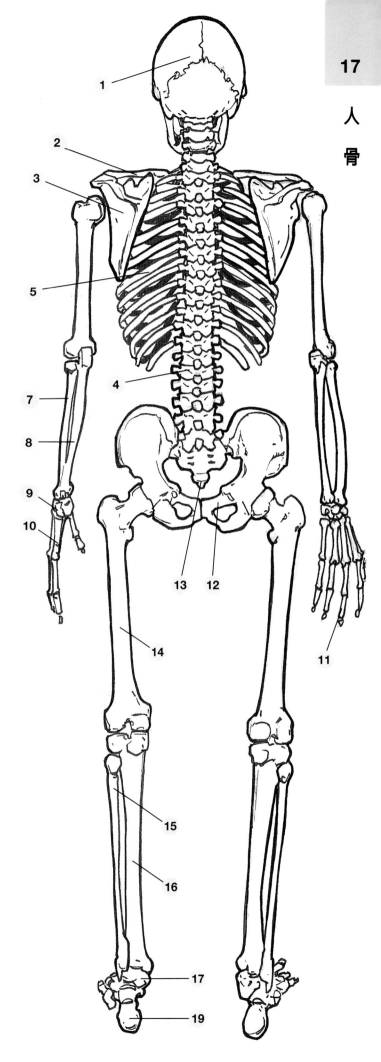

此圖能幫助你加深對人骨立體形狀的概念

頭骨

別忘了仔細觀察一下頭骨(skull)。特別注意它與脊椎的接合方式。

鎖骨與胸腔

鎖骨(clavicle)與肩胛骨(clavicle and rib cage)像牛軛般相接,並滑過頸部,架於一大片環形的胸腔之上。

脊柱與骨盤

盒狀的骨盤(spine)承受了脊柱(pelvis)的重量,兩者間形成一連串由韌帶接合的關節,讓身體能自由彎曲扭轉。

腕骨與跗骨

由此,能清楚地看到腕骨(carpal)與跗骨(tarsal)。利用此機會好好的熟悉一下,等你畫出一雙活靈活現的手時,就會為自己所下的工夫感到高興了。

簡圖

頭骨、胸腔及骨盤都以粗略、簡化的形狀來詮釋。

行動姿勢

看手部及腳部畫得極簡略一此圖主要描繪出行動的姿態,你也可以稍後再回頭作修補。

栩栩如生

構圖時，要一口氣將整個奇幻人物完成頗具難度，即使是世界頂尖的奇幻畫家，也鮮少有人這麼做，原因無他，因為按部就班的畫法更簡單也更有效率。首先動筆的，當然是人骨，我們接下來也得藉它來雕塑一切的姿勢比例及動作。

對於成品來說，骨架圖即是底稿。從現在起，你所畫的每樣東西都會附於其上，因此，畫出順眼自然的骨架圖攸關成敗。但並非每次都得畫出一副超精細的骨架，多數畫家認為如下的這些簡圖，便是一條打稿的完美捷徑。翻至本書64頁的人物單元，就可領略畫家們是如何簡化筆下人物的骨架了。

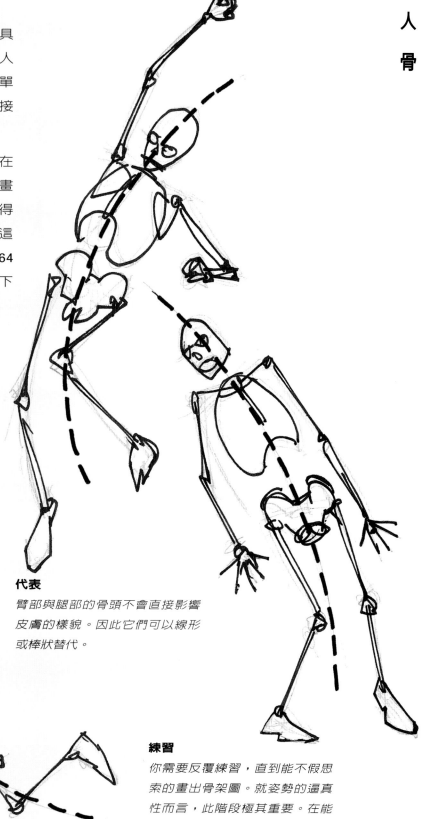

代表

臂部與腿部的骨頭不會直接影響皮膚的樣貌。因此它們可以線形或棒狀替代。

練習

你需要反覆練習，直到能不假思索的畫出骨架圖。就姿勢的逼真性而言，此階段極其重要。在能畫出所有想像得到、比例勻稱的姿勢之前，繼續加油吧！

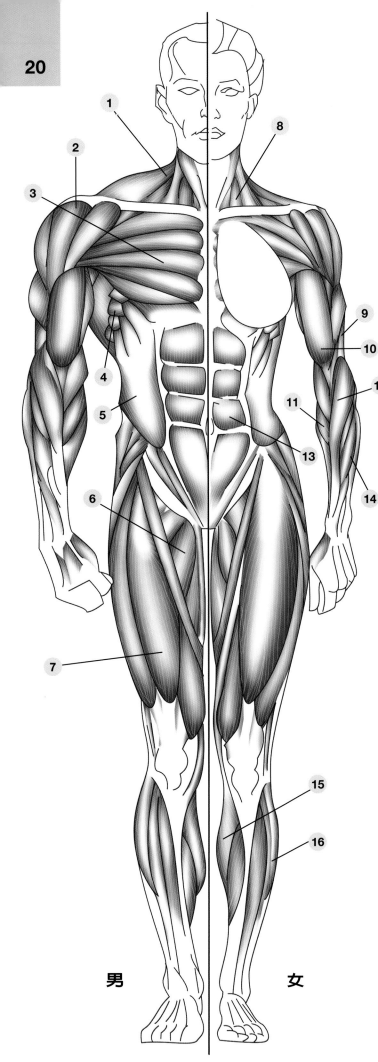

男　　　　女

肌肉組織

　　掌握了骨骼的畫法(見16至19頁)後，接著要學習描繪附於其上的肌肉組織，因為這是使人體能具體成形的部分。創造這些具有人形，但別於常人的奇幻角色時，肌肉是最常被拿來誇大的關鍵點－孔武有力的戰士得擁有結實、肌理分明的肌肉才具說服力。不過，基於現實考量，任何再誇張的奇幻角色都需以真實的骨架為基礎。

正面剖析

　　從寬闊的胸肌到健壯的大腿，身體正面一束束複雜糾結的肌肉與脊柱相連，共同支撐整副骨架，並保護內部器官。厚實的腹部肌肉附於胸腔下方，一直沿伸到會陰部及大腿上部。肌肉組織係為了展現自由、靈活行動而設計的。

主要肌肉

正面

1. 斜方肌 (trapezius muscle)
2. 三角肌 (Deltoid)
3. 胸肌 (Pectorals)
4. 斜肌 (Obliques)
5. 外斜肌 (External obliques)
6. 內收肌 (Adductors)
7. 股肌群及股直肌 (Vastus muscle group, and the rectus femoris)
8. 胸鎖乳突肌 (Sternomastoid)
9. 三頭肌 (Triceps)
10. 二頭肌 (Biceps)
11. 橈側屈腕肌 (Flexor carpi radialis)
12. 尺側屈腕肌 (Flexor carpi ulnaris)
13. 腹肌 (Abdominals)
14. 指伸肌 (Extensor digitorum)
15. 小腿三頭肌 (Triceps surae)
16. 腓骨長肌 (Peroneus longus)

背面

1. 斜方肌 (Trapezius muscle)
2. 三角肌 (Deltoid)
3. 菱形肌 (Rhomboideus muscles)
4. 背闊肌 (Latissimus dorsi)
5. 外斜肌 (External obliques)
6. 臀大肌 (Gluteus maximus/buttock)
7. 股二頭肌 (Biceps femoris)
8. 腓骨長肌 (peroneus longus)
9. 三頭肌 (Triceps)
10. 臀中肌 (Gluteus medius)
11. 小腿三頭肌 / 小腿肚 (Triceps surae/calf)

▶ 這幅主動的草圖中，每束肌肉似乎都賁張鼓動著，強調出動感。

背面剖析

　　對全身肌肉結構而言，背部、脊柱、骨盆(pelvis)及雙腿部分的肌肉，就如同扎實穩固的地基：脊柱中精細脆弱的脊椎骨，靠著寬闊、強健肌肉所分出的子肌肉支撐，固定其位置。而肩胛骨由一束束三角狀的肌肉所包圍固定，讓肩膀得以展現健美的力量。小腿肚上的小腿三頭肌則在跑跳施力時，適時發揮爆發力。

男女的肌肉差異

一般而言，男性肌肉較女性來得寬大。男生肌肉明顯地結實壯碩，大且肌理分明。他們的胸肌、三角肌(deltoids)發達有力，腹肌則塊塊分明。相較之下，女性的肌肉就柔軟多了。特別是在腹部與胸腔部分，女生肌肉線條輕柔，也較不明顯。

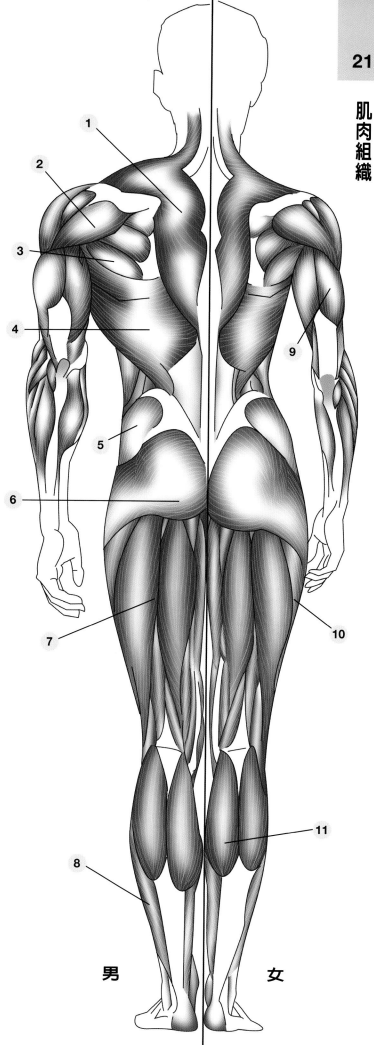

男　　女

動態中的肌肉

　　了解肌肉在舉手投足間的伸縮律動十分重要。震撼人心的藝術，起合皆在動態之間，甚至，在結束瞬間，身體必須伸展拉張，作出各式逼真的收尾。動態中，肌肉形狀有時會產生出乎意料的變化；有些漲大、有些縮小，還有些甚至前所未見！儘管我們通常把焦點放在像二頭肌、胸肌及腹肌等這種明顯的肌肉上；不過，一些平常較不引人注意的部分，好比三頭肌和臀大肌，施力時會變得特別醒目。

5. 無論正面或背面，兩人的身體都處在緊繃狀態，準備隨時動作。雙方的腹肌皆平滑且肌理分明。

6. 上下手臂的肌肉負責相互推拉，便利手臂的曲彎伸直。二頭肌與三頭肌則為供力泉源，使之能出招強勁。

7. 雙手握住斧柄時，前臂肌肉隆起。

8. 男人揮斧之力主要源自三頭肌。

9. 股外側肌(vastus lateralis)(大腿背部肌肉)及臀大肌緊繃隆起，以平衡斧頭的重量。鼓起的臀肌及腿肌為下一步行動提供驅力。

對決

藉此圖，可同時看到攻防二勢。男方傾全力朝各方進攻，而女方則立即低身跳開，同時藉身體和手臂之力回身反擊。

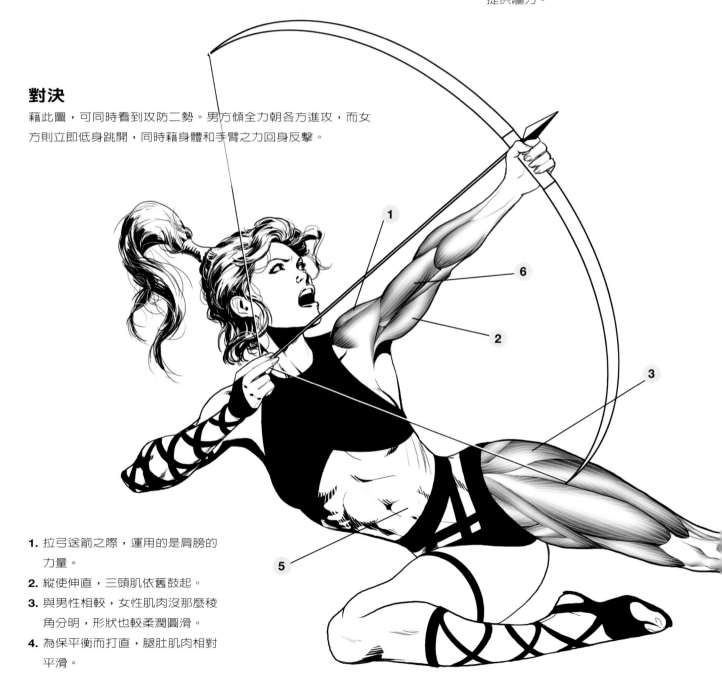

1. 拉弓送箭之際，運用的是肩膀的力量。

2. 縱使伸直，三頭肌依舊鼓起。

3. 與男性相較，女性肌肉沒那麼稜角分明，形狀也較柔潤圓滑。

4. 為保平衡而打直，腿肚肌肉相對平滑。

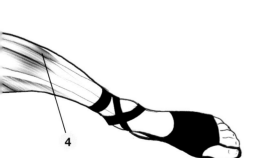

頭部

　　臉部肌肉在刻畫臉部表情及支撐下巴上擔當重任。舉例來說，一個具威脅性且虎視眈眈的蠻子，在眉頭可能會有大量糾結的肌肉蓋住眼睛，同時隆起的下顎和粗大的脖子也是特點。而經過修飾的肌肉線條能美化女性臉龐。將臉部肌肉任意扭轉，可製造出千奇百怪、令人眼花撩亂的表情。

臉部肌肉

1. 顳肌(Temporalis)
2. 額肌(Frontalis)
3. 鼻孔收縮肌(Compressor naris)
4. 眼輪匝肌(Orbicularis oculi)
5. 方形唇上肌(Quadratus labii superioris)
6. 顴大肌(Zygomaticus major)
7. 嚼肌(Masseter)
8. 口角降肌；笑肌(Depressor anguli oris)

10. 上躍時運用一波強烈的力道，小腿彎曲的同時肌肉也隨之鼓起，儲蓄直立所需的平衡力。

11. 當此人曲膝、小腿後踢時，大腿前段肌肉被拉緊。要伸直小腿，得靠這些肌肉。

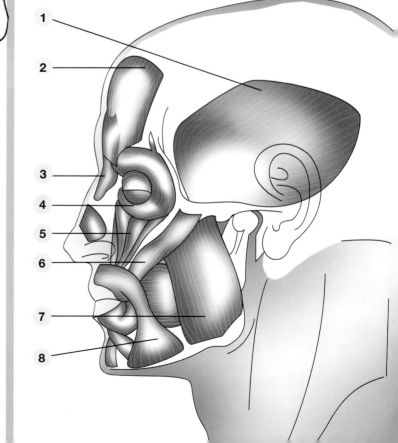

臉部表情

臉是全身上下最有表情的一部分,所以,你更得百分百確定將表情拿捏精準,使人一目瞭然。千萬別怕畫得太誇張,誇大正是奇幻藝術的基本精神!一張表情清晰生動的臉,不僅容易揣測,也更新奇搶眼。但請留意,避免因為一些毫不起眼的小瑕疵,例如:無意間地挑眉或扯嘴,而導致誤解,使人物因分毫之差就讓人覺得一頭霧水甚至一塌糊塗。

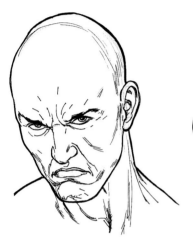

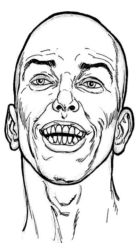

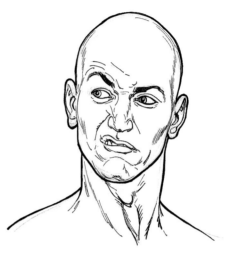

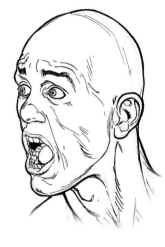

▲ 陰險狡詐

眼睛半閉,眉頭憤怒地皺起。但下壓的嘴型及頭部位置讓此人顯得更陰險深沉。

▲ 笑容滿面

看到露出的牙齒嗎?我們通常將露齒視為侵略的象徵。不過,圖中慵懶鬆懈的眼神、揚起的雙眉和特出的嘴形,在在透露他的平靜愜意。

▲ 百思不解

多數臉部表情都是左右對稱;因此,看到像此例的情況,就可知這張臉背後必定潛藏複雜的情緒。挑眉、扯嘴,配上斜眼睨視,證明他不是對某物感到困惑,就是噁心。

▲ 驚駭莫名

錯不了的表情。單靠傾全力放大的眼、嘴及揚起的雙眉,以及移不開的視線,就可看出一股難以置信的震撼。

畫臉

具備剖析肌肉及骨架的知識,有助於你繪出一張感情豐富的臉。以下圖為例,列出精細的完成版到以色彩明暗帶出角色情緒的簡稿。

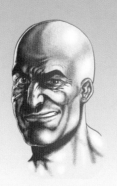

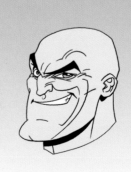

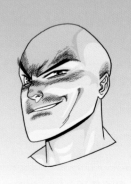

完成圖

加上突出的下巴

運用交叉影線畫出陰影的簡圖

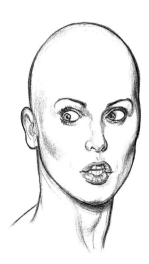

◀ 女性的臉

男女間臉部差異清晰立辨。大抵說來，男性的臉龐大粗獷，女性則嬌小細緻，另外男女膚色也截然不同。注意，女性眉毛纖長，睫毛捲翹，且唇形輪廓分明。

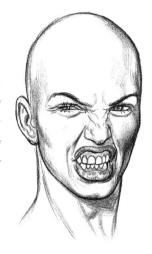

▶ 緊咬牙關

在奇幻藝術的領域中，一般會假設女性較男性細心、不易衝動。圖中誇張的嘴形及微揚的眉毛，使她的臉孔在憤怒之餘，更多了一股粗野。

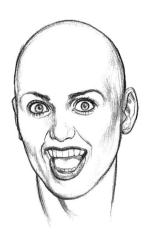

◀ 笑臉迎人

縱然嘴咧得很開，笑容仍有所保留。千萬要確保所畫出的效果不致與你的想法背道而馳。耐心修飾，並用鏡子輔助觀察，找出掌控表情的細微差異，直到滿意為止。

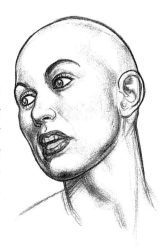

▶ 側邊一瞥

練習從一般角度描繪平靜的臉，與採取冷僻方位畫一張罕見表情一樣有幫助。而且，在挑戰較高難度的技巧之前，先熟練一些基本畫法，也不失為一個好主意。

表情速寫

此練習教你由簡筆速寫中捕捉各種表情的精華，據此雕塑成完稿。

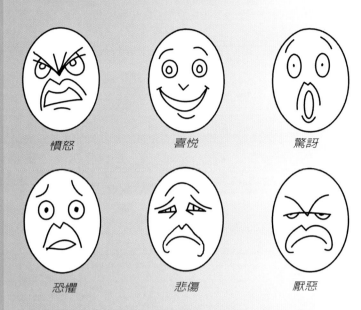

憤怒　　　　喜悅　　　　驚訝

恐懼　　　　悲傷　　　　厭惡

塑臉

以下步驟說用如何用簡單線條展現出臉部精髓。比較完成圖與草圖，並注意兩者間的相似處。

簡化到僅剩主要表情－眉頭深鎖，眉毛激烈上揚。

細部草圖，強調出最主要的表情特徵。

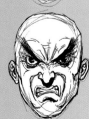

加入更多細部描繪－滿佈前額的皺紋及鼓起的雙頰。

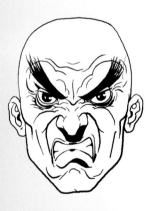

完成圖－鷹翼般的雙眉大幅上揚，爆怒之氣經由臉上每個毛細孔發散而出。

手勢

面對此單元，你必須對骨架有深入的了解，因為手形幾乎全數取決於手骨。而肌肉組織反而影響不大，只因手部展現上，肌肉在賦予靈巧性上縱然不可或缺，然而在傳達力道方面就毫無用武之地，腫大的手指不僅外形怪異，行動也顯笨拙。贅肉當然會影響指形；不過，添加肌肉的技巧與運用在身體其它部位的畫法並無二致。所以，這兩頁將著重在標準、纖細的手。

拇指連在近腕處的大型關節上。

▲ 握拳

骨頭會對手形產生如此強烈影響，部分原因是：手部關節極多(一手14處)，而皮膚在關節處會形成輕微隆起，彎曲時更明顯。手指則往指尖漸細，當十指併攏時尤其清楚。

◀ 手背

因為要顧慮到許多細節，手背較不易著手－指節、指甲、關節，每個細節變化都可能造就出截然不同的一雙手。思考一下，身體如何反應人格個性，要怎麼藉雙手強化出特質。

指骨超出指節，顯現在手背上。

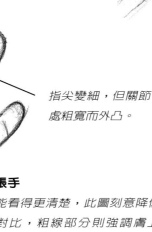

指尖變細，但關節處粗寬而外凸。

觀察指間的肌肉形狀，有助於掌握正確畫法。

◀ 張手

為能看得更清楚，此圖刻意降低明暗對比，粗線部分則強調膚上摺痕。抓住正確比例是一大關鍵，因此，你得不時看看自己的手，作個比對。記得，熟能生巧是讓畫功精進的要領。手部是出了名的難纏，所以，要是無法馬上進入狀況，可別失去耐性。

▲ 半開半闔

要讓手更具戲劇張力，就得使稜角更分明，同時增加皮膚緊繃度。用自己的手作實驗，看看不同姿勢會產生多麼千奇百變的效果。

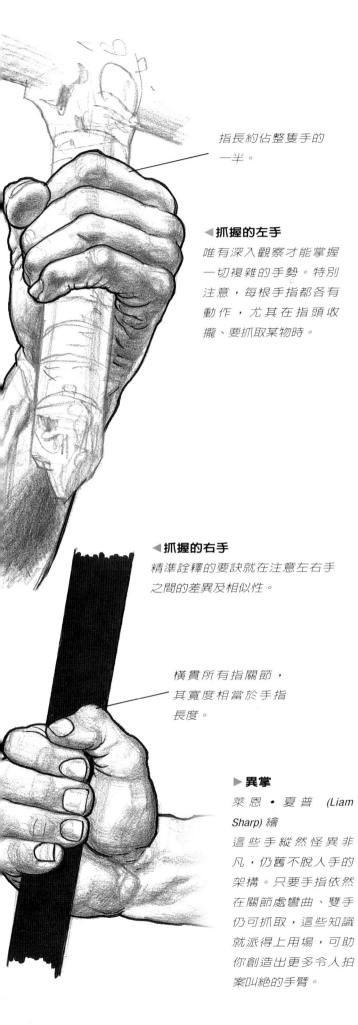

指長約佔整隻手的
一半。

◀ **抓握的左手**
唯有深入觀察才能掌握
一切複雜的手勢。特別
注意,每根手指都各有
動作,尤其在指頭收
攏、要抓取某物時。

◀ **抓握的右手**
精準詮釋的要訣就在注意左右手
之間的差異及相似性。

橫貫所有指關節,
其寬度相當於手指
長度。

▶ **異掌**
萊恩・夏普 *(Liam
Sharp)* 繪
這些手縱然怪異非
凡,仍舊不脫人手的
架構。只要手指依然
在關節處彎曲、雙手
仍可抓取,這些知識
就派得上用場,可助
你創造出更多令人拍
案叫絕的手臂。

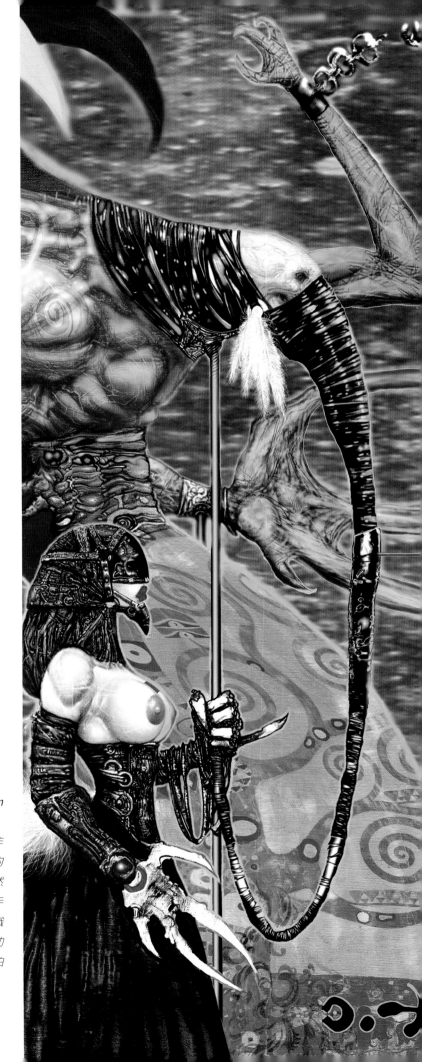

身體語言

現實生活中，靠身體傳達出的情緒，幾乎和透過言語及聲調表達的一樣多。人的動作會直接透露個性、甚至職業背景。別怕讓角色嘗試太過誇張的驚人招式，切記，你要呈現的無非是視覺上的線索，而不是實物素描。就某方面來說，奇幻藝術即表演藝術。

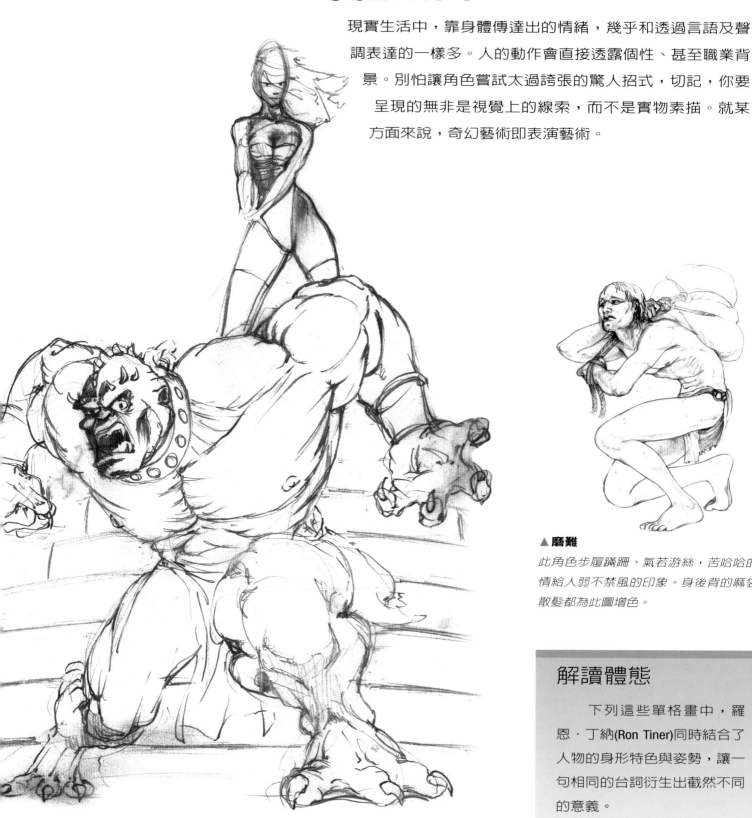

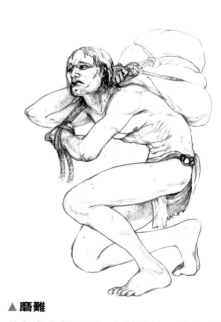

▲ **磨難**

此角色步履蹣跚、氣若游絲，苦哈哈的神情給人弱不禁風的印象。身後背的麻袋及散髮都為此圖增色。

解讀體態

下列這些單格畫中，羅恩‧丁納(Ron Tiner)同時結合了人物的身形特色與姿勢，讓一句相同的台詞衍生出截然不同的意義。

▲ **勝敗雙方**

她穩立的姿態、挺直有力的手臂，與怪獸扭曲失控、彷若在憤恨中掙扎的模樣，恰為反比。

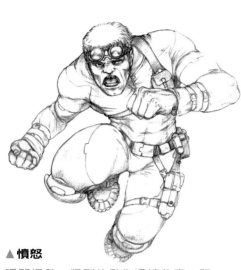

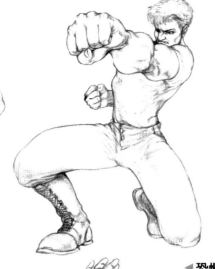

◀攻擊

此出拳姿勢並不常見。不過，此動作結合了結實外挺的胸膛、表情駭人且壓低的臉，和故意秀出健壯體格的腿部姿態。切記，構圖須以效果為重，而非現實面。

▲憤怒

瞬間爆發：猛烈的動作濃縮紮實，醞釀已久的力道由核心衝出。這股向前的勁道由他的瞇眼放射出來。雙拳緊握，預備發出全然強勁的一擊。

◀恐懼

一副企圖掩面、驚慌逃竄的樣子，使得滿佈恐懼的臉孔展現極致發揮。由無頭蒼蠅般的行動，不難看出他的心理狀態。

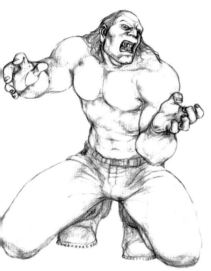

◀生氣

扭曲的身形及鉤爪與憤恨的表情相應和。

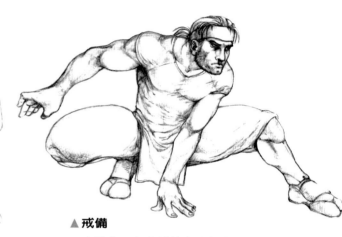

▲戒備

一身勁旅，與自然紮實的招式，配合得天衣無縫－讓人不禁想到自然中的狩獵者－壓低的矯健身形正伺機而動，瞬間爆發。

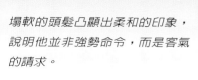

這個大塊頭的男性全身上下的線條都說明你得等等。毫無討價還價的餘地。

塌軟的頭髮凸顯出柔和的印象，說明他並非強勢命令，而是客氣的請求。

此角色像是在警告人，要是敢多嘴，項上人頭可能不保。

帶著花俏繁複的手勢，巫師叫你等等，量你也不敢有疑問。

上裝

服裝(clothing)賦予角色最直接的聯想。事實上,以「裝備」形容更為恰當,因為衣著及配件會影響動作及姿勢。鮮明的色彩象徵膽識與力量,柔和色調則可解讀為溫柔或懦弱。女性通常是穿著能突顯女性特質的服裝,而超級英雄的行頭則偏重力量的強調。

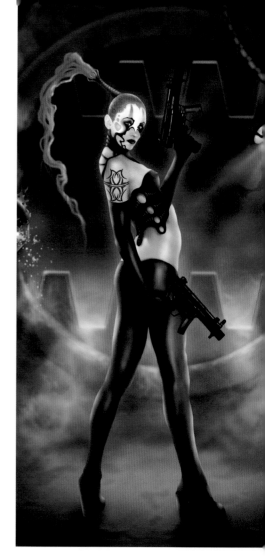

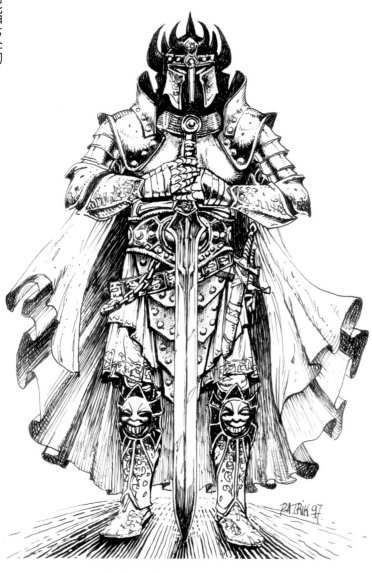

▲ **武裝戰士**

身體的每一吋都裹在這副令人望而生畏的盔甲下,露出一對炙烈雙眼。中古世紀的配件披覆肩上,巨浪般張揚的斗篷更顯身形碩大。這是一套精心打造的裝備,在此,所需的骨架知識同等重要,不因服裝的精緻度而有所差別。

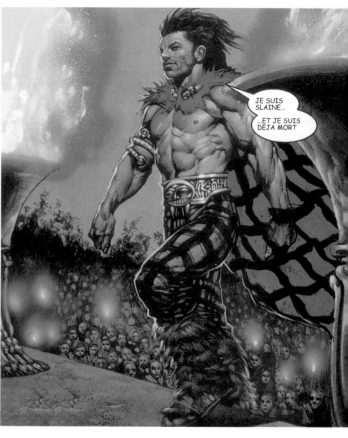

◀女戰士

緊身裝讓她曲線畢露。掩住的地方
不如說是為了凸顯體態。黑色皮衣
及高筒靴讓她看來極富操控慾。臉
上的妝同樣強化了戲劇效果。

▶巨偷

這一身裝束道出牠的偷竊
史，牠顯然長期四處流浪。
為何不乾脆抓整棵當棍棒，將
整座大砲繫於腕上？可能的話，
儘管畫。但得讓創意保有說服力
──注意繪者如何掌控比例的協調
性。

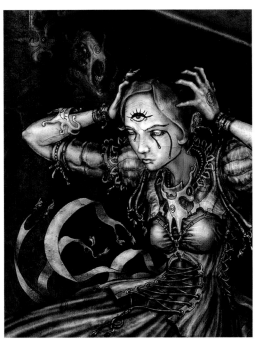

▲馬甲與緞帶

一身精巧繁複，宛若童話般的改良式
馬甲卻帶著詭異的滾邊，製造出一股
獨特氣氛──衣服是因風飄動，還是獨
具生命？

◀凱特族勇士

格呢長褲與風衣標榜凱特勇士的身
分，但他的穿著同時兼具龐克搖滾及
重金屬風──讓他鎖住眾人目光，成為
焦點。身後飛舞的斗篷宣示體格的健
壯與力道，帶出威風凜凜的效果。

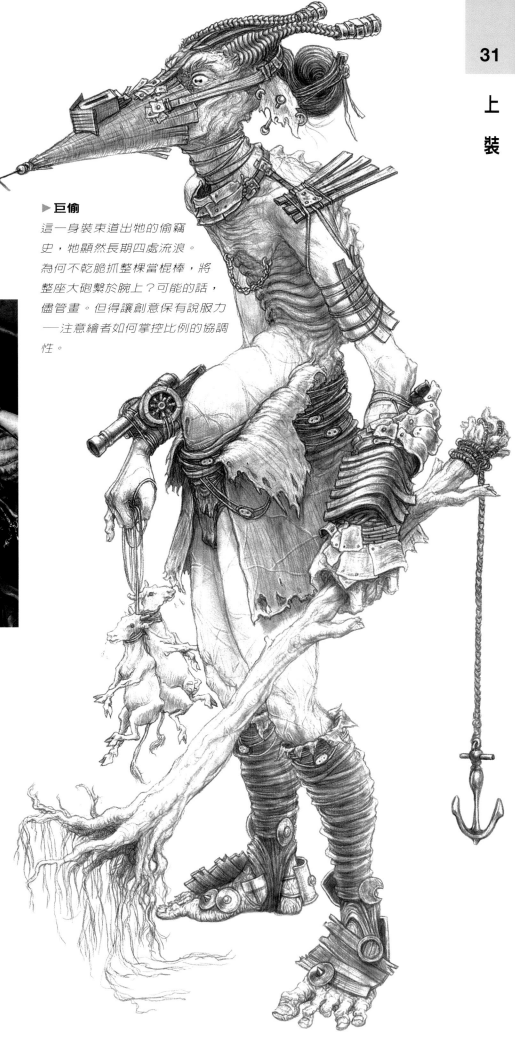

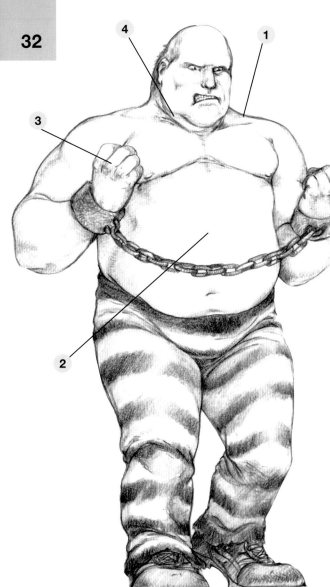

角色及其體型

繪製奇幻人物時，樣本體型能作為角色的外觀依據。這套分類系統(somatotyping)主要分為三大類：肥碩(endomorph)、健美(mosemorph)及清瘦型(ectomorph)。掌控你對這些類型的認知，在個人創作中加以妥善運用。

◀ 肥碩型

1. 體型稍圓
2. 大肚腩
3. 小手
4. 整體外觀肥碩多肉

這些角色體格渾圓巨大，有肥胖傾向。相撲選手就是最佳範例。比起健美及清瘦類，肥碩角色較為罕見，且通常扮演配角。他們常代表邪惡勢力，讓碩大體型有用武之地。因為身形幾乎完全受脂肪的移動所影響，這種角色在繪畫上頗具難度。舉手投足間，脂肪移動千變萬化－它們並未固定於身體上，而是任意移位。

頭髮

　　髮型可傳達出人格個性。以下這批拇指大小的頭例，讓你得以一窺各式頭型及臉型。鬈髮可讓人看來率性不羈；緊繫在後的直髮為角色增添自制，甚至冷漠、拘謹的味道。一股腦後梳的頭髮使人感覺憤怒或誇張，不過要是加副眼鏡，整個人便轉趨嚴肅理智。

◀ 頭髮整齊地向後梳攏，而後蓬起爆鬢，顯示她在知書達禮的外表下，潛藏著一股野性。

◀ 波浪般的鬈髮讓角色顯得逗趣或放浪。

◀ 自然不修邊幅的造型，顯示出她將精神著重在頭髮以外的事物。

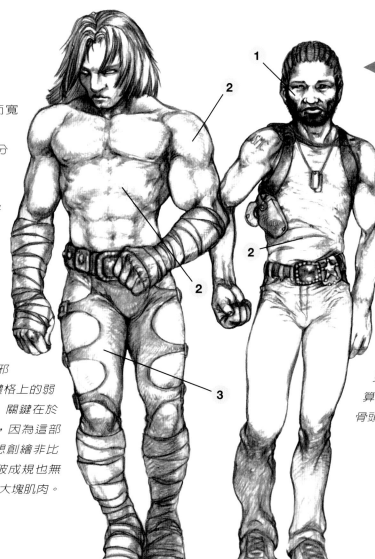

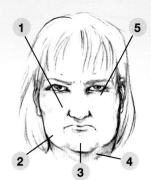

▶ 健美型

1. 骨架寬大
2. 精壯、結實,而寬闊的身體
3. 強壯有力、壘壘分明的肌肉

傳統上,英雄人物都是這種體型,加上肌肉發達的體魄。此身形看來強勁敏捷,具有極誘人的體能條件(為一般人崇拜渴望)。奇幻藝術中,一副健美結實,肌理發達的身體正是勇者的象徵:邪惡的一方通常有某些體格上的弱點。描繪健美型人物,關鍵在於具備充分的肌肉常識,因為這部分總是特別顯著。要想創繪非比尋常的龐然大物,打破成規也無可厚非,在四周多加些大塊肌肉。

◀ 清瘦型

1. 弱不禁風
2. 若有似無的肌肉

又輕又瘦的角色。一般歸為此類的人物包括:巫女、仙子、吸血鬼及老法師。具魅力的女角多半比例清瘦,比武時靠輕盈取勝。對女性而言,纖細苗條通常視為性感的代名詞;不過,施法後的巫師常以此展現虛弱特徵。描繪清瘦人物,對骨架需有詳盡了解,因為骨頭透過皮膚仍清晰可見,對於手腳部位更是如此。就算是背部、胸腔,甚或骨盤處,骨頭也常凸出。

◀ 頭髮自前額一股腦後撥,削短的鬢角直達下顎,使他看來既性格又沉著。

◀ 藉光頭、蓄鬍的造型賦予人物頭腦靈活,甚而陰險狡猾的印象。

◀ 夢幻般的蓬髮鬈曲在耳際,為他增添一縷詩人的氣質。

臉部肌肉

不論基本臉形為何,添加肌肉就能讓角色改頭換面。以下為五個重點位置:(1) 由鼻側至嘴角;(2) 下顎四周;(3) 下巴;(4) 下巴下圍;(5) 眼睛下方。

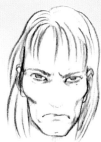

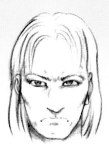

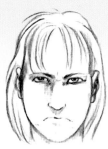

姿勢體態檔案大公開

本單元提供一些實用的資訊，可以替你省下花錢聘請模特兒的麻煩。如果節選其他照片，例如雜誌上的圖片，千萬記得：凡經發表的照片都是攝影師的智慧財產；要是未取得版權，縱然可拿來激發靈感，但可別作為模仿的依據。當然，本單元中的圖片可以任你盡情利用。

人物、動物的姿態及情緒牽涉的範圍很廣，以下概分為五大類：典型動作、細部精華、超級英雄招式大觀、女性奇幻人物及反派姿勢雛形。你可以試著融會所有動作，開發出一連串的招術；或節用各類姿勢，然後加以混搭。第一步，就是動手練習，並繪製大量草稿。

典型動作

奇幻人物的動作乃建立在真實的肢體動作上。想要掌握奇幻人物體態的詮釋，典型動作的學習不可或缺。當四肢伸展彎曲，或背部弓起時，肌肉常產生獨特而驚人的改變，你必須先具備紮實的知識，動筆時才能融會貫通。

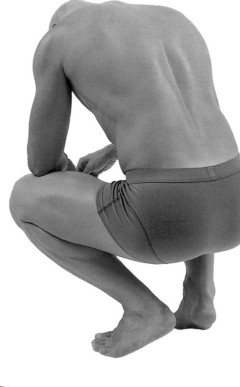

▼ 仰躺的女性

背部拱起，雙手向後托住頭部，伸展的腹部突顯出纖細腰身。抬起與伸直的腿保持了視覺上的平衡。

1. 手背緊繃，但二頭肌及前臂內側則放鬆而輕微隆起。
2. 身體打直，使腹部肌肉變得光滑而平坦。
3. 曲起的大腿正面光滑緊緻，背面則放鬆而富弧度。

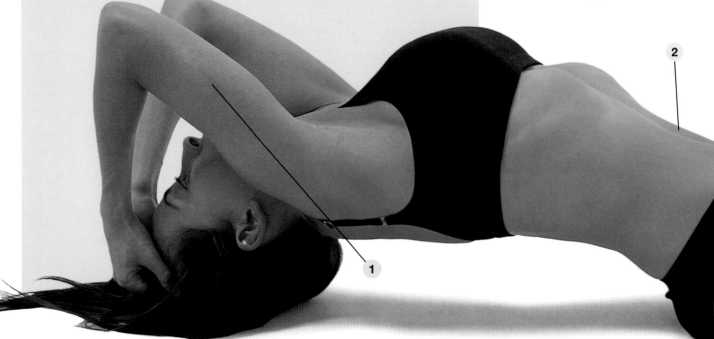

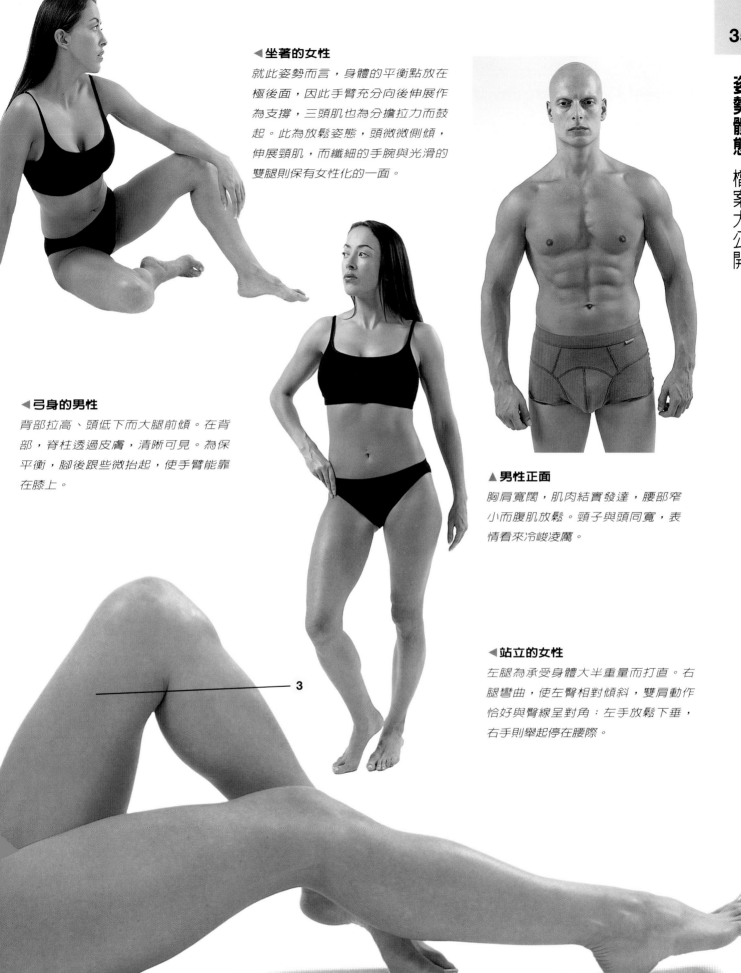

◀ **坐著的女性**

就此姿勢而言，身體的平衡點放在極後面，因此手臂充分向後伸展作為支撐，三頭肌也為分擔拉力而鼓起。此為放鬆姿態，頭微微側傾，伸展頸肌，而纖細的手腕與光滑的雙腿則保有女性化的一面。

◀ **弓身的男性**

背部拉高、頭低下而大腿前傾。在背部，脊柱透過皮膚，清晰可見。為保平衡，腳後跟些微抬起，使手臂能靠在膝上。

▲ **男性正面**

胸肩寬闊，肌肉結實發達，腰部窄小而腹肌放鬆。頸子與頭同寬，表情看來冷峻凌厲。

◀ **站立的女性**

左腿為承受身體大半重量而打直。右腿彎曲，使左臀相對傾斜，雙肩動作恰好與臀線呈對角：左手放鬆下垂，右手則舉起停在腰際。

細部精華：上身

上身相當於奇幻人物體魄的動力發射站。雄偉、結實的肌肉配上比例完美的骨架，塑造出一個個力大無窮的英雄或惡棍。

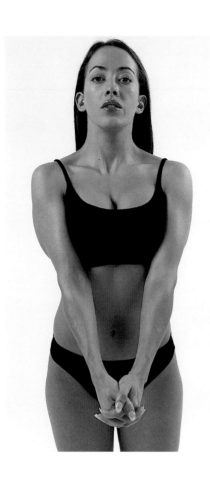

◀ 女性軀幹及手臂

雙臂打直在肘處併攏夾抱，使三頭肌隆起、胸部集中。雙手下壓時，下巴揚起、頭往後方微傾，促使頸肌微鼓。

▼ 女性正面軀幹

絕佳的示範動作：清楚呈現手臂、頭部，及上身比例。雙肩明顯順著手臂動作下垂，平坦的腹部上，肌肉隱約可見。

▼ 女性背面軀幹

手臂作擴胸運動之際，自然使肩膀收縮，造成背肌上明顯的脊狀溝痕。

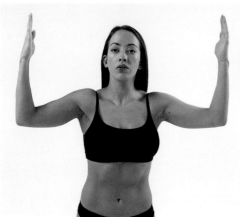

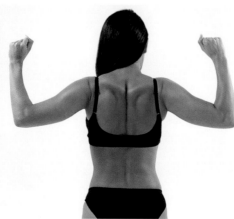

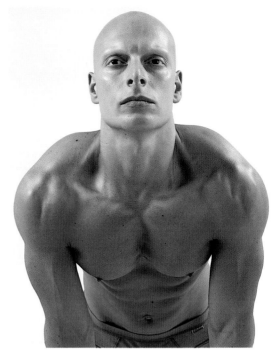

▶ 男性正面軀幹

身體前傾，頭往上抬，強化肩頸的強健肌肉。兩臂向身體集中、貼攏，使胸肌凸起，同時身體趨前也使腹肌些微緊繃。

3

4

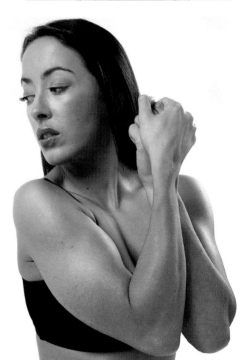

▲ 女性手臂

雙拳握攏，手臂向臉側拉進，造成肌肉鼓起。

▲ 男性背面軀幹及手臂

當前臂弓起，作出象徵「猛男」的招牌動作時，二頭肌向上隆起，三頭肌則緊縮，背肌聚縮，也在背中形成深刻的脊線。呈對角的雙肩在腰部造成許多皺摺。

1. 雙拳內彎時，前臂強勁有力、肌理分明。此時上臂與身體呈九十度直角。
2. 肩胛骨聚合隆起，展現出背部的肌理。
3. 手臂彎曲，使二頭肌緊縮鼓起，但隆起程度較肩膀稍小。
4. 臀大肌堅硬緊實。

繪製奇幻人物的高階技巧

細部精華：下身

　　此部位突顯出角色的性徵。因此，女性要有玲瓏的腰身、俏臀及纖長的雙腿，而男性則須具備一雙肌肉發達而強勁的腿。

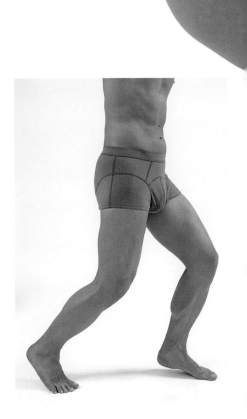

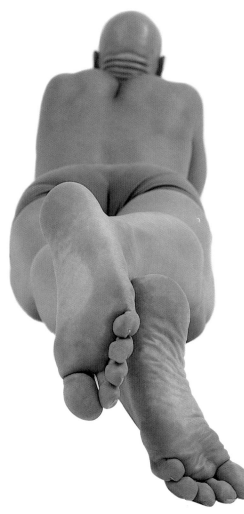

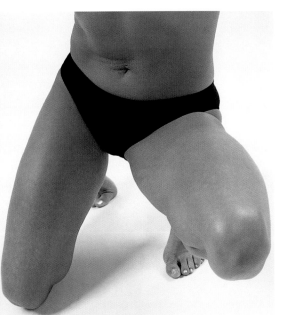

▲男性背面

肋骨分別由脊柱兩側些微下彎，肌肉也隨之下垂，下背處尤其明顯。

◀腳底

腿部外側的曲線一路順滑至小趾。與之形成對比的，則是夾在纖細腳跟與寬大的姆趾間的腳底。

◀女性腿部

典型的美腿細長而少有肌肉及大幅度的曲線。由任何角度看來，女性的腿都具有細長、光滑，及柔軟的特質。

▶男性腿部及側面

鼓起的後腿肌肉向下延伸至膝背，前方明顯內凹；上腿前方些微凸出，與輪廓鮮明的膝蓋相連。小腿肚極大幅地繃起，與直達腳跟的腿部曲線形成極大落差。

▶ 女性背、臀及腿部

臀部豐滿圓潤，前腿曲膝前彎，小腿順著曲線向足踝處漸細。趾尖踮起，以利平衡，也使得腰際線條更為明顯。全身重量都放在左腿。

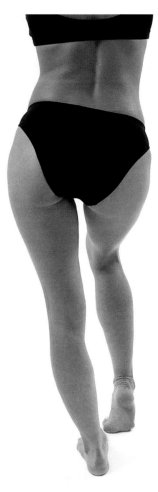

◀ 女性經典坐姿

臀部由纖腰以下開始變寬，曲膝時尤其明顯。臀部曲線順著長而漸細的大腿而下。 膝蓋平坦圓滑，小腿線條柔和，擁有一雙女性典型的纖纖小腳。

1. 雙臂向後撐，促使胸部上挺，增大上身寬度。
2. 比起男性，女生的手相對嬌小，也無粗大的指節和凸張的靜脈。手指向指尖漸細。
3. 臀部豐滿而圓潤，比上半身稍寬。
4. 小腿纖細，小巧的腳踝連接腳掌。
5. 如同手一般，腳比男性的嬌小，也不見凸起的靜脈。

▶ 女性臀部及腿部

臀部沿著脊椎側彎，凸顯出小蠻腰。右腿微彎，而左腿打直以為支撐。此圖並無絲毫特別凌厲特出的稜角；相對地，全身盡是滑順柔美的曲線。

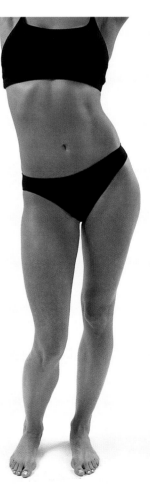

超級英雄招式大觀

　　奇幻英雄們個個非比尋常，祭出的招式同樣也反映出他們的不凡。藉由蘊含強勁爆發力、猛烈氣勢的生動體態，透露出一身傳奇。

▶ 跳躍

充滿侵略性的一躍。伸出的腿是為掃出一波攻擊。前腿打直、後腿則內曲，展示動態曲線。

後刺

由此姿勢可推測，一把劍或矛正抵著手下敗將的咽喉。每束肌肉皆緊繃分明，顯示主角剛歷經一場激戰。

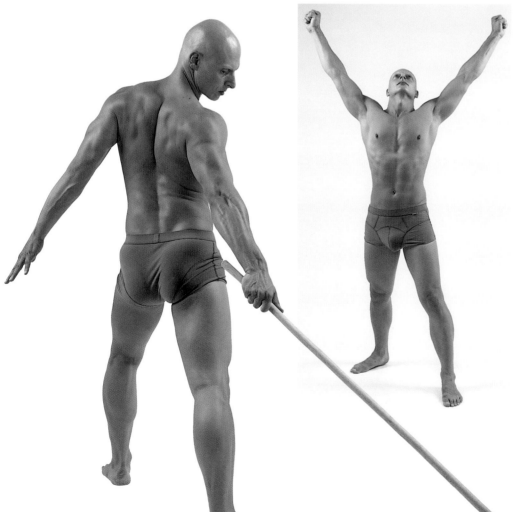

◀ 得勝

再度戰勝，意氣風發的英雄揚起強健雙臂，放聲向天地宣告他的勝利。

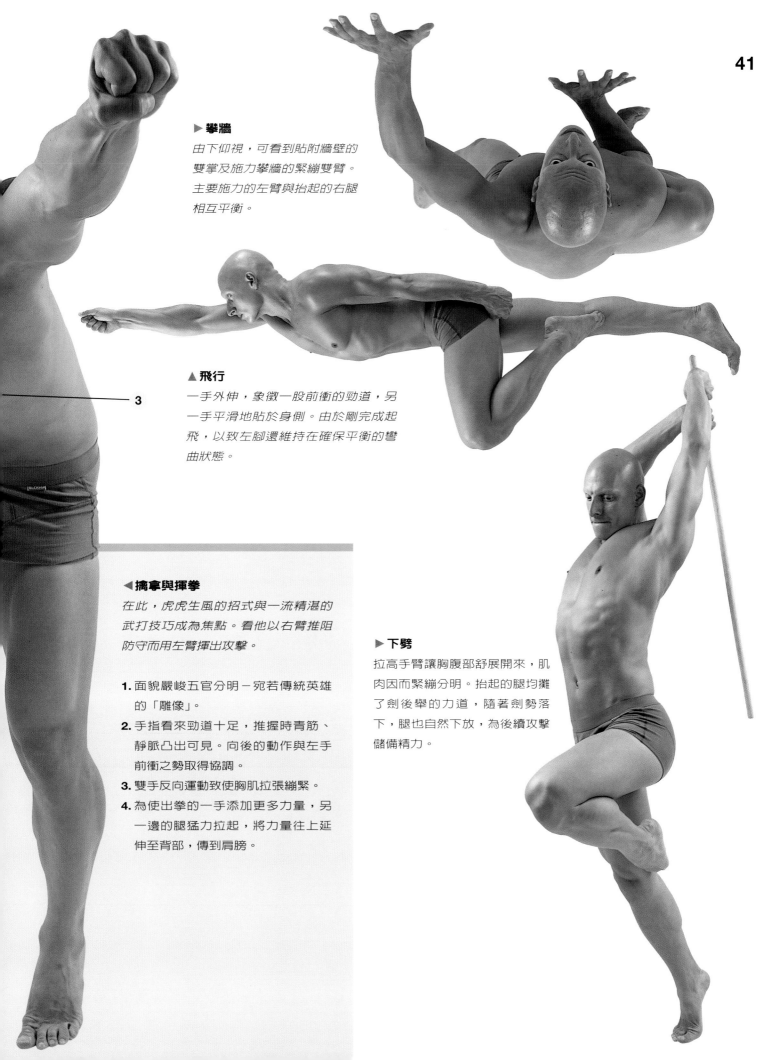

▶ **攀牆**

由下仰視，可看到貼附牆壁的
雙掌及施力攀牆的緊繃雙臂。
主要施力的左臂與抬起的右腿
相互平衡。

3

▲ **飛行**

一手外伸，象徵一股前衝的勁道，另
一手平滑地貼於身側。由於剛完成起
飛，以致左腳還維持在確保平衡的彎
曲狀態。

◀ **擒拿與揮拳**

在此，虎虎生風的招式與一流精湛的
武打技巧成為焦點。看他以右臂推阻
防守而用左臂揮出攻擊。

1. 面貌嚴峻五官分明－宛若傳統英雄
 的「雕像」。
2. 手指看來勁道十足，推握時青筋、
 靜脈凸出可見。向後的動作與左手
 前衝之勢取得協調。
3. 雙手反向運動致使胸肌拉張繃緊。
4. 為使出拳的一手添加更多力量，另
 一邊的腿猛力拉起，將力量往上延
 伸至背部，傳到肩膀。

▶ **下劈**

拉高手臂讓胸腹部舒展開來，肌
肉因而緊繃分明。抬起的腿均攤
了劍後舉的力道，隨著劍勢落
下，腿也自然下放，為後續攻擊
儲備精力。

女性奇幻招式

奇幻女英雄須看來藝高人膽大。然而她們仍舊保有一身女性曲線及讓人無法抗拒的性感魅力。

◀ 戳刺

兩臂上舉，指關節明顯凸出，顯示抓握劍或矛的力道之強。身體因預採攻擊而伸展，讓胸部略顯平坦。一腳向前，平衡身軀前傾的角度，使臀部形成些微的弧度。

▶ 女巫

這並非發功的姿勢，不過仍滿是狂妄與自負的威脅。前腳伸出，高雅婀娜、風情萬種，致使臀線傾斜。手臂打直伸出，強勁俐落。

▶ 戰士

展現出完美的均衡感及高雅姿態。探出的腿長而直，與手中的棍棒恰成一個角度，為角色增添一股平衡與力道。右手前伸穩住身體，肩膀下滑的弧度幾乎與腿部呈對角平行。握棍的手強而有力，是此動作的焦點。

▼ 伏地貓女

纖細的雙臂稜角分明，準備有所行動。肩膀比下身更貼近地面。頭部抬起，強化行動的效果，垂下些許頭髮益加增色。

▼ 屠殺者

雙肩後壓，胸部挺出，細瘦的腰線往下漸寬直達臀部及穩立紮實的馬步。

1. 臉稍稍抬起，視線方向等同於出腿方位。
2. 腿打直而力道十足，擱在地上穩如泰山，點明角色目光凝聚所在。
3. 手臂伸直，與視線恰成直角，增加構圖的穩定與力量。
4. 棍棒妥當地持握在手，帶出一觸即發的氣氛。
5. 腹肌放鬆，但稍微被擠向側邊。

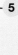

▶ 林中行者

右臂與右腿皆趨前，透露靜定之氣(反向的手腳動作則顯示動態)，形成對角臀線與有力的腿形。左臂後拽，使肩胛聚攏。

反派姿勢雛形

如同黑夜緊接著白天,每個英雄人物背後總有名反派角色。
壞蛋的身體語言必須吐露邪惡且心懷鬼胎的模樣。

▼ 邪惡之指

臉部皺成一副兇猛狂暴的模樣,曲身向前,暗示行動的方向,離地的腳跟也再次印證這一點。

▶ 潰敗

身體捲縮成一團,曝露背部承受來自上方的攻擊。絕望潰敗中頭下垂朝地。

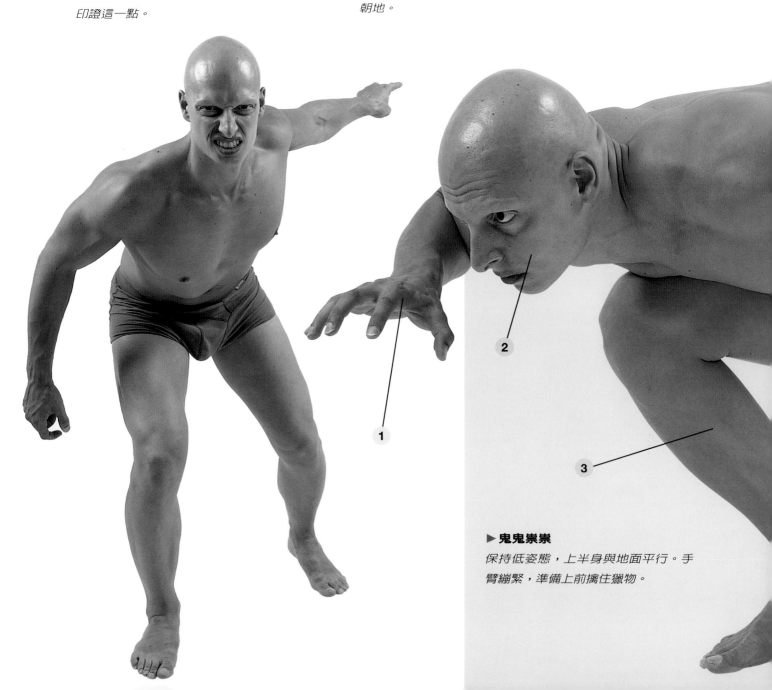

▶ 鬼鬼祟祟

保持低姿態,上半身與地面平行。手臂繃緊,準備上前擒住獵物。

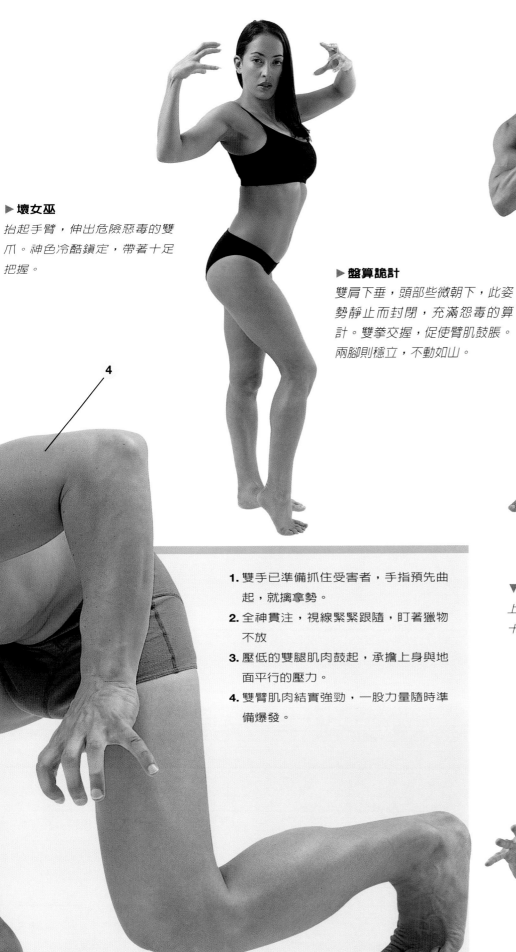

▶ 壞女巫

抬起手臂，伸出危險惡毒的雙爪。神色冷酷鎮定，帶著十足把握。

▶ 盤算詭計

雙肩下垂，頭部些微朝下，此姿勢靜止而封閉，充滿怨毒的算計。雙拳交握，促使臂肌鼓脹。兩腳則穩立，不動如山。

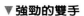

1. 雙手已準備抓住受害者，手指預先曲起，就擒拿勢。
2. 全神貫注，視線緊緊跟隨，盯著獵物不放
3. 壓低的雙腿肌肉鼓起，承擔上身與地面平行的壓力。
4. 雙臂肌肉結實強勁，一股力量隨時準備爆發。

▼ 強勁的雙手

上身肌肉全數緊繃，肌理分明。雙手十指大張，說明邪惡的施咒能力。

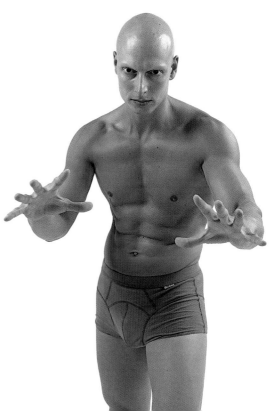

光影**效果**

　　光源、光色及光度都能輕易左右氣氛，並且能強化出角色骨架肌肉上的細微紋理。同樣的人物，沐浴在自然光源(好比陽光)中，絕對比身處微弱人造偏光(abstract light)之下，看起來要正派許多。部分覆蓋在陰影中的角色，掩藏的面愈廣，就讓讀者的想像力有更多奔馳發揮的空間，會以強烈的意象來填補視覺空缺。

光的類型

　　藉由創意的燈光變換，可同時為作品注入視覺與情緒上的衝擊。不過，首先你得注意傳統藝術上的光線基本法則。光線通常來自單一光源，而光源的位置同時受圖片中的各種因素所影響，例如陰影的位置及臉部表情的明暗變化。

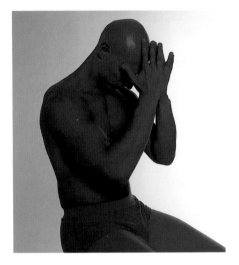

▲ 有色光

利用顏色的差別，好比這種詭異的藍(alien blue)就能為你的奇幻景象射下一道迥異而詭譎的光，彷彿置身在另一星球。

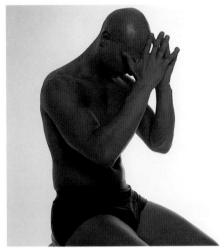

▲ 剪影

強烈的輪廓吸引眾人目光，透過剪影可創造出令人大感刺激的效果。比起傳統的半面像，剪影(silhouette)更能強化主角的「存在感」。

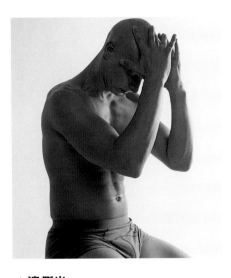

▲ 邊側光

為了達到強烈對比之戲劇強力，從單一側邊打光，是個不錯的選擇。

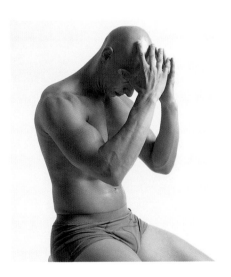

▲ 自然光

自然光較柔和。雖然陰影效果較為自然，但在奇幻藝術的創作中，自然打光卻並非最佳選擇，因為自然光的效果往往會超乎預期。

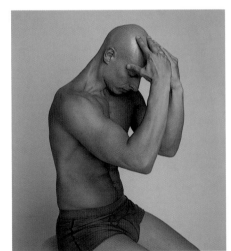

▲ 昏暗的光

在藝術家的工具箱中，光和影是兩大利器。在昏暗的場景中，主角的膚色變暖，肌肉線條柔和，帶出舒適感。

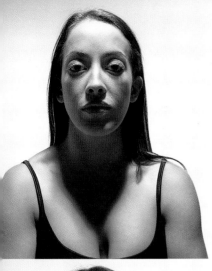

光的方向

　　臉部受光的方式左右著我們詮釋個性及表情的關鍵。讀者的情緒起伏任將你一手操控。

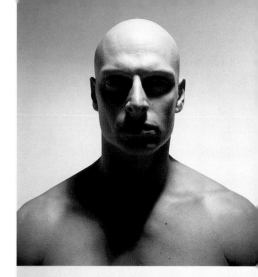

上方光
光線較冷而白，陰影部分變得朦朧且陰暗。

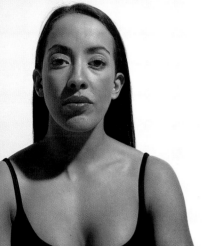

右前方打光
看來明顯自然許多。將五官平均地展現。

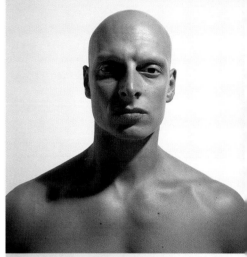

右邊打光
看起來有些陰險，強調出半垂的雙眼及胸前乳溝。

下方光
光線造成的詭異陰影遍布眼睛上下，兩頰極亮，形成怪異而不協調的效果。

上方光
眼框完全打黑，光頭和深邃的眉頭讓他透出一股高深莫測的邪惡感。

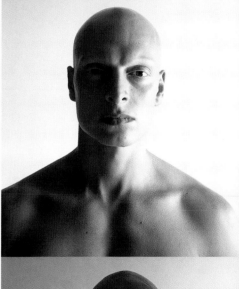

右前方打光
右臉浸在陰影中，但比起前一幅畫面，顯得較不陰沉

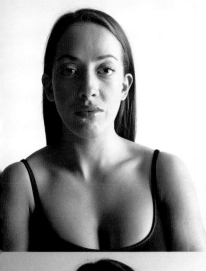

右邊打光
在白光的打亮下，右側臉龐及身軀線條歷歷可見。

下方光
突顯眉頭及下垂的眼瞼，胸部與臂部肌肉出現劇大的起伏，透出一絲陰險感。

速寫練習

要成為一名傑出的奇幻繪者，就得把畫畫視為其他技能一般對待──必須經常練習。除非擁有足夠的技巧，否則無法真切地作表達。多畫下觀察所得，在速寫本上練習外形、架構、光線，及陰影的技巧，為自己奠立基礎。

敏銳的創造力並非不需磨練，經由塗鴉的過程，才能讓想像中吸引你的奇幻角色──一一成形。儘量使創作貼近現實，日常生活面臨的事物，都很值得提筆練習：街景、車輛、火車或自助餐廳中的人群　比比皆是。

還有，隨身攜帶速寫本－既然很快就會用完，當然越便宜越好。嚴格的訓練沒有捷徑，如果想早些獲得成果，唯有不斷練習。靠著練習，你會在用眼觀察與下手繪製間找到默契，默契一旦建立，你就開始踏上創繪的階段了。

▶ 概略骨架

由頭骨開始，胸腔、股盤、手部、雙膝皆以簡單的橢圓形代替。其餘骨架則以線條完成。以正確的尺寸、形狀及姿勢建立架構。為了能輕鬆快速的重畫此圖，最好熟悉這個概略骨架。

◀ 添加肌肉

動手安排肌肉組織時，仍以簡化的人形為架構。至目前為止的這幾個階段，皆是精益求精的重點所在。

▼ 隨筆速寫

這些速寫畫在人體素描館中隨處可見。省略按部就班的草擬階段(見下頁)就直接下筆，需要更多眼手合一的工夫，不過對奇幻繪者而言，這種技巧非常實用。

▲ 手指與腳趾

用鉛筆打出人物的輪廓。加入更多肌肉線條、些許面部表情、手指及腳趾。

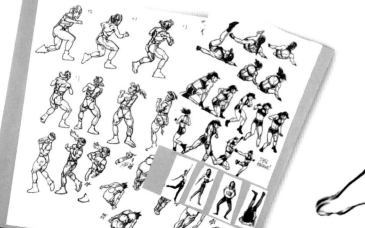

◀**速寫**

這些範例出自奇幻畫家羅恩‧丁納(Ron Tiner)之手,他用原子筆迅速草擬出一幅圖的主幹－這個男人,兩手外伸,光束由眼中射出。雖然並非瞬間完成,不過由草圖中就清晰可見成稿中生動逼真的張力。

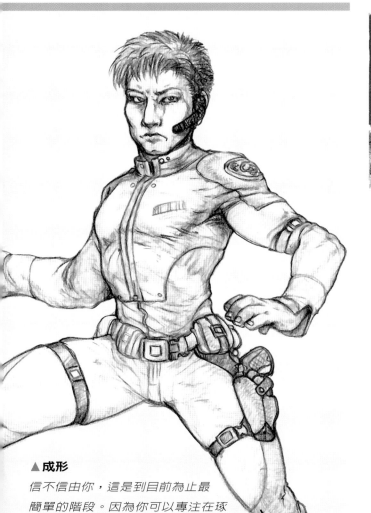

▲**成形**

信不信由你,這是到目前為止最簡單的階段。因為你可以專注在琢磨某特定的地方。添加服裝配件,重描鉛筆輪廓好使外觀更清楚。本步驟著重設計,因此必須幫主角下好定位,研究如何跟表情、服裝與佩飾作搭配。這個階段不用再修改外形了－如果現在還看來不對勁,請回到步驟一,重新來過。

練習時,沒有必要每此都將圖整個完成。試著畫些像簡化骨架這種容易上手的東西,會更有效。因為這些練習能幫住你放鬆手部,增進技巧。要是想作些更深入的嘗試,一次專攻一樣,好比手部。亦可在功力較弱的地方多下點工夫。

別太吹毛求疵。若真想達到高水準,就算不用千遍,至少也要練上百回才行。所以,偶爾偷個懶亦無妨!凡事起頭難,不過在此階段,你需累積的是經驗技巧,而非成堆的畫作。記得把那些舊畫從桌上清掉,乾淨的工作空間會使任何事都變得比較得心應手。

練習不同的風格及畫材。嘗試各樣題材能逼自己運用新的技巧,可能在跌跌撞撞中,不知不覺便獲得成長。

捕捉瞬間畫面

　　藉著加上動作，成功地為角色注入生命。移動間，身體靈活有彈性且兼具律動感。熟悉肌肉骨架結構讓你筆下的肌肉運動、姿勢及協調性都更富說服力。捕捉動線讓行動的流暢度、焦點和意圖都更為明顯。將光線及色彩納入考量——淺淺的陰影配上模糊輪廓暗示主角狀態不夠穩定，無法投射出固定而鮮明的影子。柔和色調則傾向放慢畫面速度。行動中，臉部表情生猛鮮活，反應出動作的勁道、速度，及氣氛。

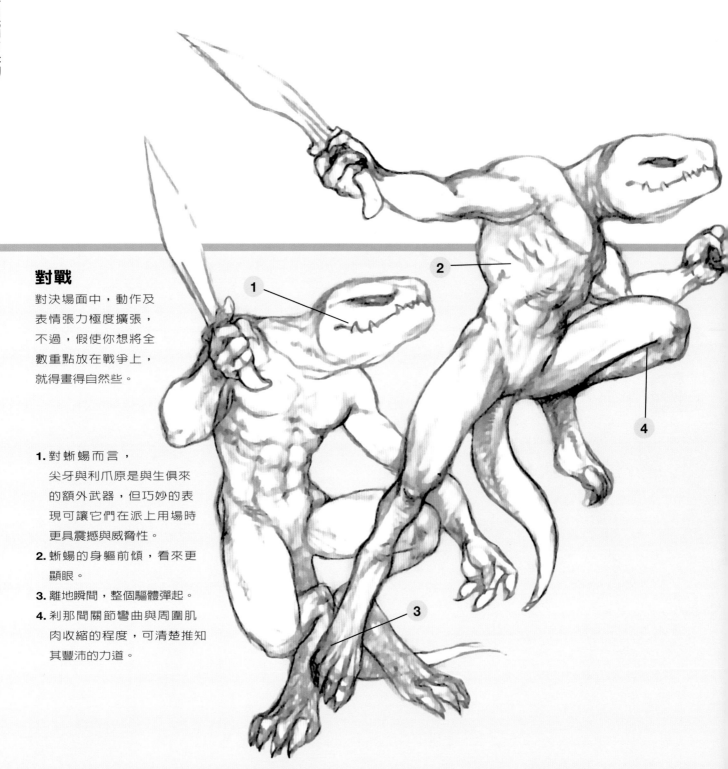

對戰

對決場面中，動作及表情張力極度擴張，不過，假使你想將全數重點放在戰爭上，就得畫得自然些。

1. 對蜥蜴而言，尖牙與利爪原是與生俱來的額外武器，但巧妙的表現可讓它們在派上用場時更具震撼與威脅性。

2. 蜥蜴的身軀前傾，看來更顯眼。

3. 離地瞬間，整個軀體彈起。

4. 剎那間關節彎曲與周圍肌肉收縮的程度，可清楚推知其豐沛的力道。

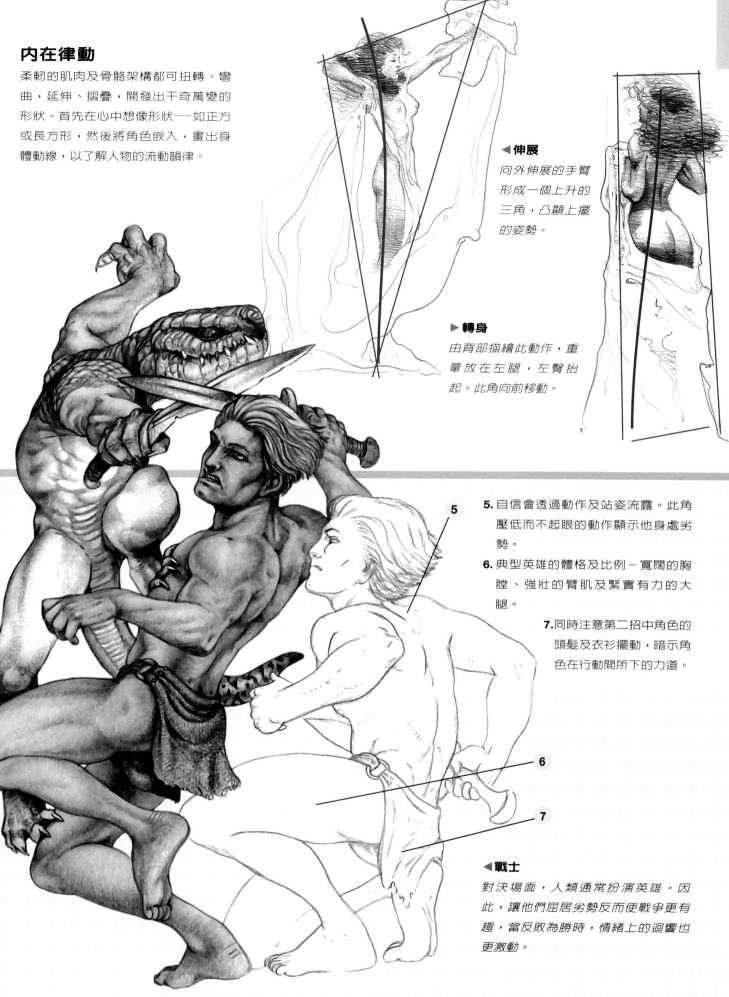

內在律動

柔韌的肌肉及骨骼架構都可扭轉、彎曲,延伸、摺疊,開發出千奇萬變的形狀。首先在心中想像形狀──如正方或長方形,然後將角色嵌入,畫出身體動線,以了解人物的流動韻律。

◀ 伸展

向外伸展的手臂形成一個上升的三角,凸顯上擺的姿勢。

▶ 轉身

由背部描繪此動作,重量放在左腿,左臂抬起。此角向前移動。

5. 自信會透過動作及站姿流露。此角壓低而不起眼的動作顯示他身處劣勢。

6. 典型英雄的體格及比例──寬闊的胸膛、強壯的臂肌及緊實有力的大腿。

7. 同時注意第二招中角色的頭髮及衣衫擺動,暗示角色在行動間所下的力道。

◀ 戰士

對決場面,人類通常扮演英雄。因此,讓他們屈居劣勢反而使戰爭更有趣,當反敗為勝時,情緒上的迴響也更激動。

1. 起點－簡化的人形，省略到剩下基本形狀。

2. 為角色填充出逼真的肌肉動作及協調性。此步驟傳達出動感，並成功地為角色注入生命。

3. 按著遠近比例縮放，帶出生動的速度感。

4. 雙腿與手臂朝反方向擺動，讓人物保持平衡。

5. 奔跑中的人較不易使用身體語言，因此記住，臉部表情在此時就份外重要。

6. 要展現更完美的速度感，讓角色稍向前傾，將身體大半重心置於兩腳前方。

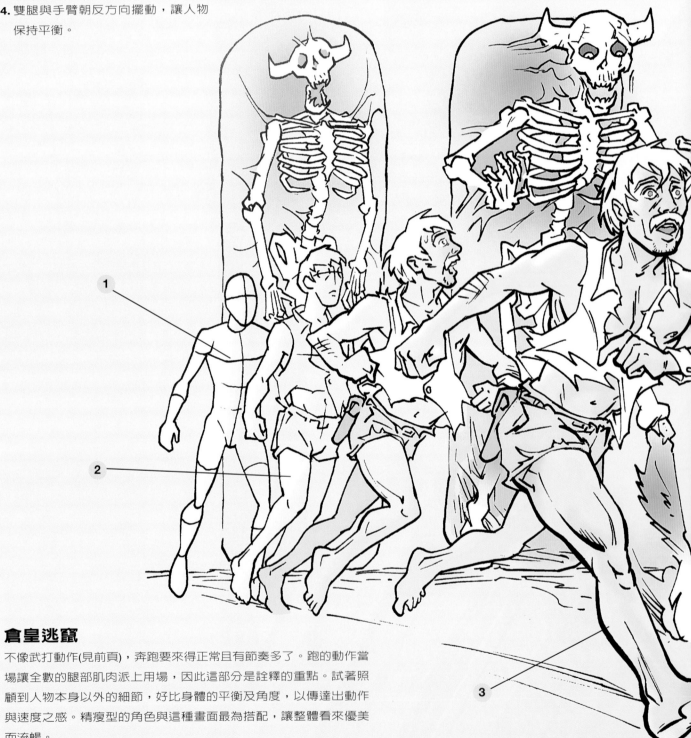

倉皇逃竄

不像武打動作(見前頁)，奔跑要來得正常且有節奏多了。跑的動作當場讓全數的腿部肌肉派上用場，因此這部分是詮釋的重點。試著照顧到人物本身以外的細節，好比身體的平衡及角度，以傳達出動作與速度之感。精瘦型的角色與這種畫面最為搭配，讓整體看來優美而流暢。

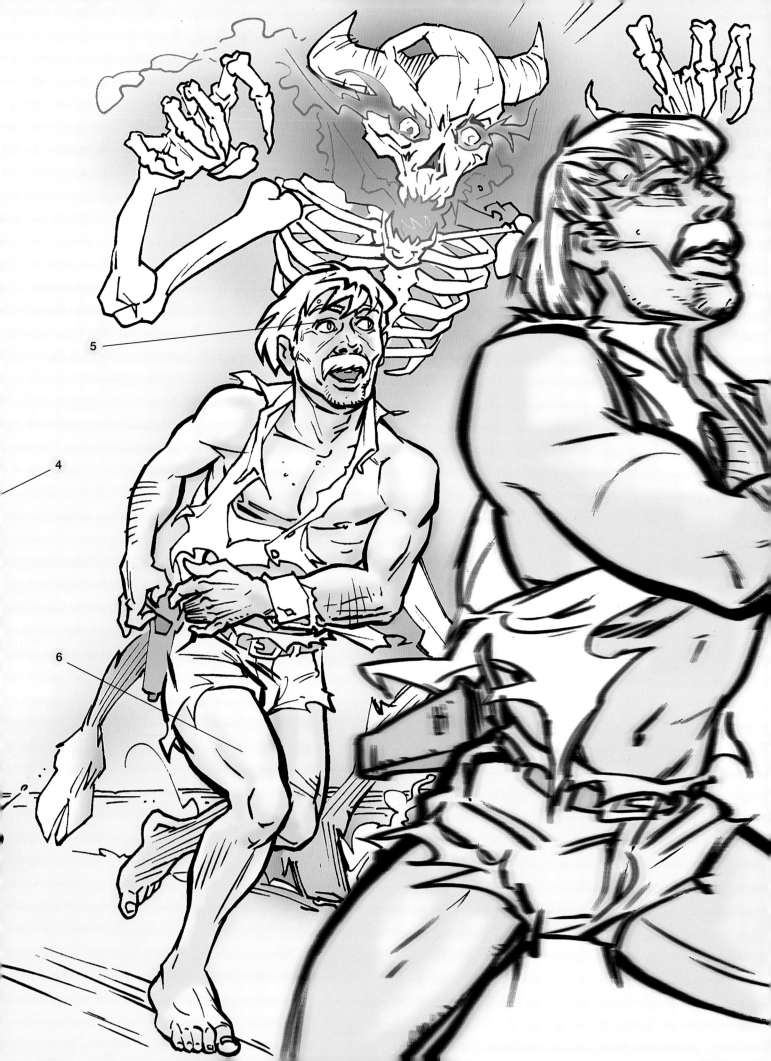

構圖與完稿

　　凱斯・湯普森（Keith Thompson）的這幅草圖，主要功用就是學習構圖及角色的手勢。這張草圖抓住了多項完稿要件－景深、聚焦點，透視法。要是你遇到顏色對比度極高的案子，可能也想在草稿上作些簡易的試色，因為顏色會影響構圖。

1. 一切藝術都有其焦點。此圖中焦點層層漸降。兵器相接之處，負空間環繞周遭，臉面相對，使焦點特出而顯眼。

2. 繪者須留心，別讓初稿限制作品的發展。隨著繪畫的進展，修飾工作也同步進行。這些裝飾通常附加於原始構圖上。此例中，看看成稿中雲層如何環繞角色四周。

3. 第二焦點引導目光透視畫作。

▶ 群魔之戰

凱斯・湯普森　（Keith Thompson）繪

飛禽戰中的其中一大難處便是翅膀的配置。許多動作都會讓翅膀佔掉大幅畫面，而繪者就必須運用些特殊技巧讓角色能充分露臉。注意，雙翼與手相連結，而每張翅膀如同一般手臂，也有關節。

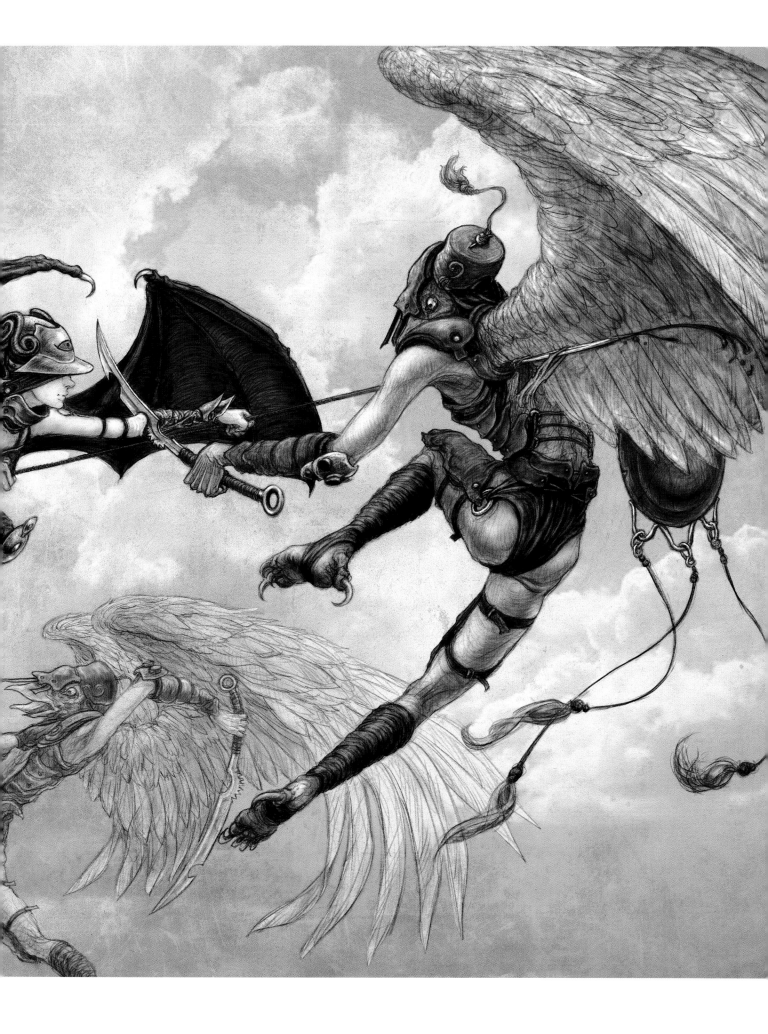

靈感**取源**

俗話說：「要引起別人的興趣，自我投入是第一步。」藝術創作者－不論畫家、設計師、作家、雕刻家、音樂家、或劇作家，都應該以世界做為靈感的取源。

學習分門別類：將材料區分成喜歡的、真實的、好的，就是一門不可或缺的學問。大量閱讀奇幻藝術的相關書籍，永遠不嫌多。把雕刻、建築、烹飪，甚至拳擊、考古、旅遊和數學都加進你的書單。只要能拓展知識，任何種類都可以。

你無法憑空讓自己靈光乍現。就像創造力一樣，靈感是無法逼出來的；這麼作，只會弄巧成拙。這裡提供您許多方法，至少能誘發靈感，它來自四面八方，沒有固定形式。當然，從書籍、影片、電視，雜誌，及漫畫得到靈感的機率較高，那些都是奇幻繪者的必備精神糧食，不過，也別忽略了其他較不顯眼的來源。默默記下每樣能抓住目光的事物，從人物到建築、流行到自然，並找機會套用到你的點子中。

1. **照片**：朋友或家人間的合照有助於調整正確的比例及姿勢。

2. **運動場**：任何運動選手大顯身手的地方。帶著素描本到附近的操場。作者推薦：觀看摔角或芭蕾節目。

3. **漫畫**：看看其他畫家的作品，但絕不是抄襲，而是藉以評估自己的點子是否有看頭。

4. **電影**：觀賞最精彩的奇幻電影，特別是有動畫或特效的。

5. **書籍**：由刀劍、魔法到科幻，對特定文類都要有所認識。多閱讀古典（由《戰爭與和平》【War and Peace】開始）、歷史及通俗文學。作者推薦：羅勃•霍華（Robert E. Howard）的《蠻王柯南》（Conan the Barbarian，又名《王者之劍》）。

◀靈感何處來？

所有奇幻畫家都被問過這個問題。奇幻作品大抵上皆是在詮釋舊題材，唯有佼佼者懂得結合自身的各種經驗，融合它們、創造出全新風貌。

點子銀行 57

- 任何能引發靈感的東西，從文章到雜誌的回函，速寫簿或檔案箱都是收藏這些東西的好地方。

- 按自己的方式將資料系統化地歸檔，依照字母排列，對某些人或許有用，不過有些人則偏愛以主題做區分。

- 時時為自己的點子銀行（idea bank）作些更新調動。有些擱置備用的資料或許另有絕佳用途。

- 要是有些東西讓你眼睛一亮，儘管當場畫下、記下、照下或存下。如此一來，不僅繪畫及搜尋功力都能增進，假以時日，就能擁有在工作上，特別是遇到瓶頸時可仰賴的「靈感搜尋引擎」了。

6. **雕塑：**古典雕塑（sculpture）通常具有美好的體形，值得研究。到博物館走走吧！作者推薦：羅丹（Rodin）作品。

7. **網際網路：**最易流通且即時的資料來源。針對個人需求，建立一座線上圖書館，以備補充靈感。作者推薦：當代大師，像法蘭克•佛列茲塔（Frank Frazetta）及默比斯（Mobebius）的線上畫廊。

8. **藝廊：**這是觀賞大師如何抓住人體神韻的好地方。作者推薦：沃特豪斯（John William Waterhouse）或羅賽提（Dante Gabriel Rosetti）。

9. **素材：**隨意探索新畫材。用速寫簿作試驗。

10. **剪貼簿：**從健身或流行雜誌上剪些能激發靈感的圖片。

11. **動作叢書：**日本有一套系列叢書《姿勢大全》（Pose File），書中男女模特兒擺出各種五花八門的動作，拍攝角度與打光處也各有不同。

12. **收錄設備：**身為凡人，我們常忘了日常生活中的繁瑣細節。多少次你在夜晚中想到的構想，一覺醒來全忘了？多少次對自己說：「我想有台相機。」或：「我確定最近才看過。」？工作中的繪者，絕對會隨身攜帶某些收錄工具，毫無例外。可能是速寫簿、相機、錄音機，或錄影機－任何與個人領域最相關的媒材。這些資料大抵每日更新。繪者也在速寫簿上留下他們感興趣的資料，至於精確的用途，他們可能也說不出個所以然。

▲**人像**

長久以來，畫家都運用鏡子作出自畫像。而今，拍立得相機為你提供即時的動態。保存一些獨特而能激發靈感泉源的照片。搞不好哪天，祖母九十大壽的照片也會派上用場！

正式繪製

　　此圖雖分為十九個階段，不過記得，越早完成作品的主軸，成品就會越生動有力。陷在小細節中很容易停滯不前，讓剩餘部分遲遲無法成型。因此，試著儘快打出草稿，使作品維持一定的進度。

畫具與媒材

　　慢慢試驗，找出最適合自己的畫具和顏料，看看混合不同的媒材會出現什麼效果。

- **CS10銅版紙：** 它的表面光滑，上色容易。
- **黑色色鉛筆：** 適於畫草稿、打輪廓稿及製造陰影效果。非水溶性，即使覆蓋住其他的顏色，筆痕也不會消失。
- **壓克力顏料：** 價格較便宜，且比油彩（最理想的媒材）快乾，因此適用於急件或練習之用。可以直接畫在粗實的厚布上，或加水稀釋（與油彩不同）後畫在較細的布或淡彩上。
- **淡彩專用水彩刷：** 欲加深色調或淡化層次時盡量使用淡彩，藉以強化真實感。
- **紅黑色原子筆：** 加深輪廓用。
- **白色修飾筆：** 用以打亮畫面及修飾細部。
- **簽字筆：** 用在小細節上，好比野獸身上斑點。
- **牙刷：** 在畫布上任意灑出亂中有序的點。將牙刷浸入顏料，以拇指抹勻，然後進行灑點，作為凸顯加強之用。

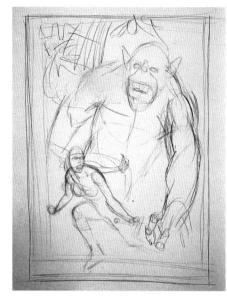

▲ 1. 構圖

用鉛筆草擬初步構想。此時繪者已大略決定主角的外觀及背景的安排。本基礎步驟讓你看出作品大致上的模樣，且提供適合的框架，為後續堆疊細部的步驟作準備。

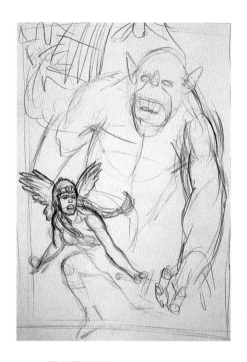

▲ 2. 骨架及表情

本階段負責修飾草稿。線條加粗，配件也增加，在帶著翅膀的女主角身上尤其明顯。

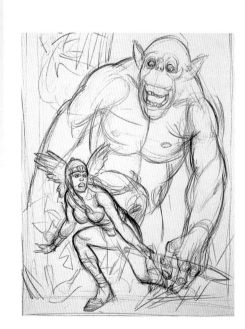

◀ 3. 定輪廓

主角們的外觀都分明多了。他們的身形遠比之前清晰，輪廓加深加粗，也較明顯。

▶ 完稿

葛蘭・法伯瑞 (Glenn Fabry)繪

典型奇幻主題：女孩碰上怪物的危險關頭。此圖由簡單的對角構成；女孩動線偏左而怪獸往右。她一身暖色調，相對於他幾近賽冷的色系。雙方都大亮運用白色在輪廓打光，讓他們自背景中突顯出來。

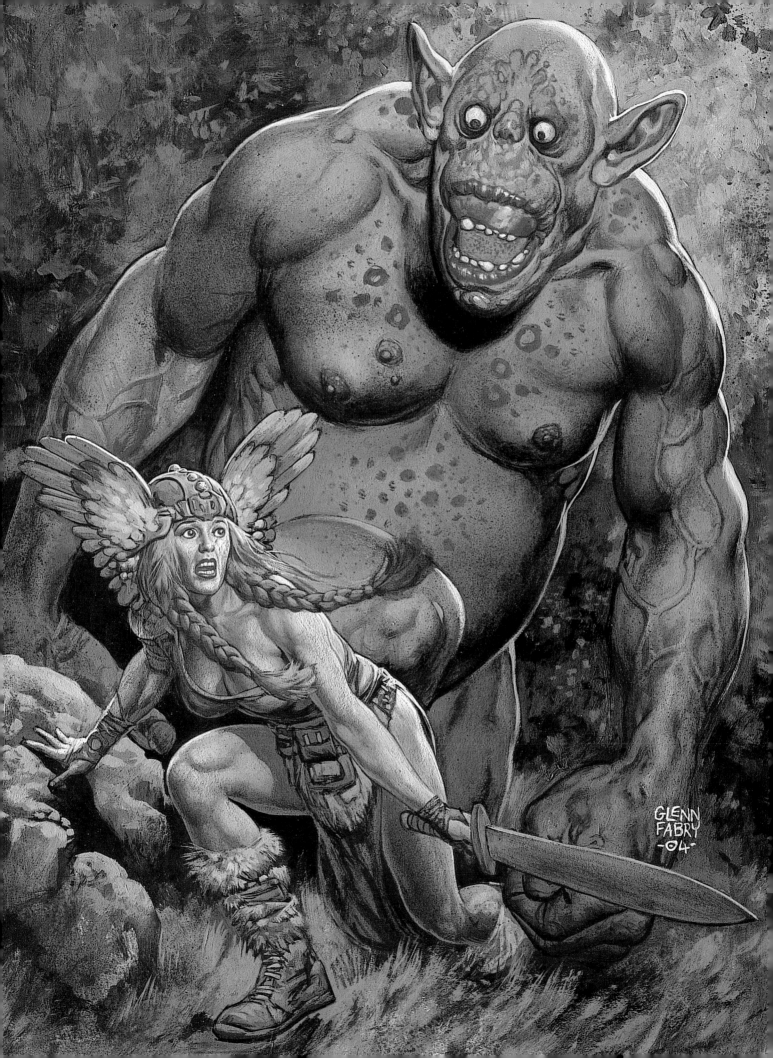

▶ 4.陰影

細節處已成形，耳朵的部分特別明顯。同時，繪者開始用鉛筆打上些微的陰影，使肌肉在配置上更易下手。

調色盤

此畫融合了冷（藍、綠）暖（紅、橘）兩色系，創造出怪獸與女孩間的對比。

壓克力顏料	彩色鉛筆
●暗紅 (alizarin crimson)	●黑
●黑	●白
●岱赭 (burnt sienna)	●粉紅
●焦赭 (burnt umber)	●灰
●鎘橙 (cadmium orange)	●棕/褐
●鎘紅 (cadmium red)	
●鎘黃 (cadmium yellow)	
●鈷藍 (cobalt blue)	
●翡翠綠 (emerald green)	
●灰	
●淺紫紅 (light magenta)	
●那不勒斯黃 (Naples yellow)	
●鮮藍/青藍 (pthalo blue)	
●紫羅藍 (violet)	
●白	

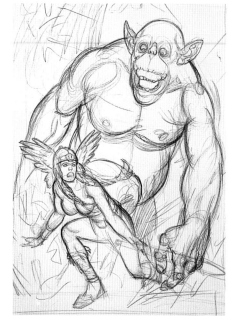

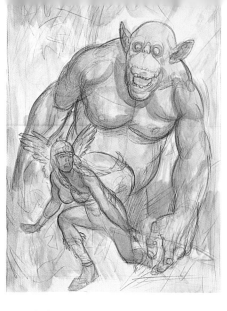

▲ 5.上色

現在可以開始上色（*add colour*）。著色的最後一步結合了分層上色的數個階段，複雜而耗時。第一步是在適當位置作出陰影，讓角色看來更具體而有型。注意繪者僅輕微打影（*shoding*），並且用的是黑色以外的顏料－分層上色的話，要在最末加深易如反掌，想讓顏色由深變淺，則是難上加難。

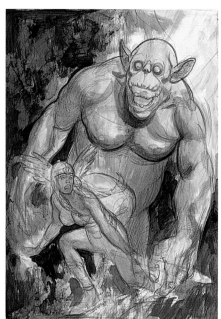

▲ 6.背景

畫家為背景增添氣氛。在一開始就選擇這麼深的色調實為罕見，不過由於完稿昏暗陰沉，因此並無不妥。如果你一時出錯，將色調弄得太暗，最好的補救辦法就是等顏料乾掉，重新塗上一層。

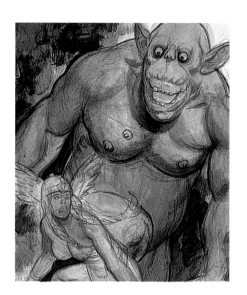

▲ 7.人物特寫

怪獸的臉部表情以黑色鉛筆描繪，肌肉線條也再次加強。臉部用白色打亮，更立體搶眼。女主角則擁有一身雪白的翅膀及裝束。

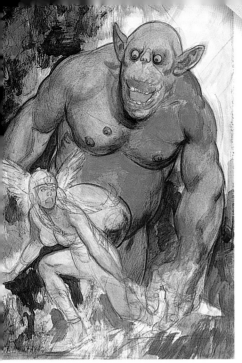

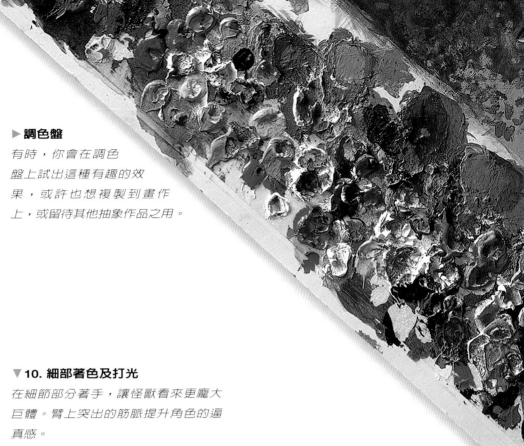

► 調色盤

有時，你會在調色
盤上試出這種有趣的效
果，或許也想複製到畫作
上，或留待其他抽象作品之用。

▲ 8. 加深濃度

在怪獸身上運用藍色色調，也重新描
繪鉛筆線條。這個動作也許得重覆數
次，端賴上色的層數決定。

▼ 10. 細部著色及打光

在細節部分著手，讓怪獸看來更龐大
巨體。臂上突出的筋脈提升角色的逼
真感。

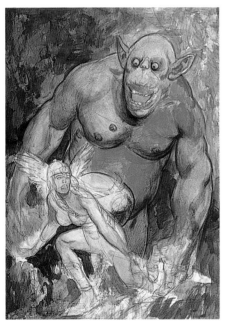

▲ 9. 色調

在嘴巴作彩色細部描繪，也開始為背
景建立色調。用刷子約略掃過能快速
簡單地製造出色塊，為整幅畫的配色
提供依據。稍後作更細部的上色時，
畫面也將混成另一番有趣的質感。

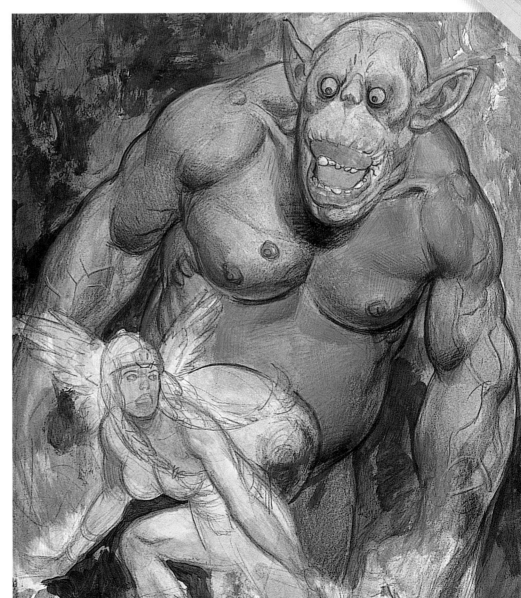

繪製奇幻人物的高階技巧

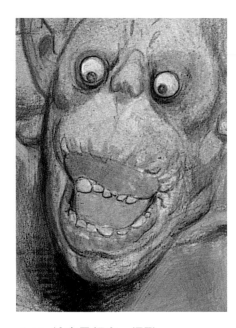

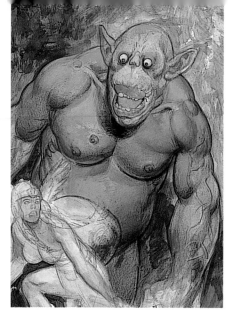

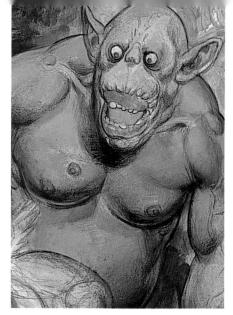

▲11. 塗白及打亮：怪獸

繪者賦予怪獸一口黃牙及一對亮白的眼球。

▲12. 更多彩部描繪

此步驟中，在怪獸身上添加更多的彩繪。在色盤上混色時，一定在淺色上加上深色，而不是在暗色上塗淺色。這不但能幫你省下大量時間、精力，還有很多顏料。

▲13. 細部色彩

上色同時關係到質感與明暗處理，不過，你不必太快為此擔心。在怪獸身上的顏色已大略完成，為稍後的陰影處理準備就緒。

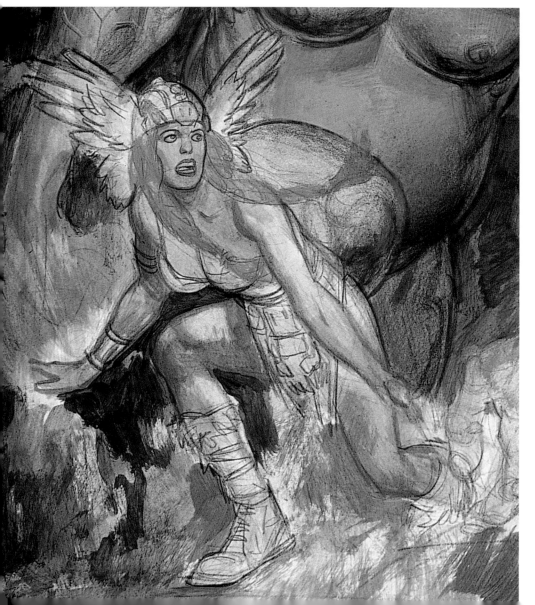

◀14. 臉部及身體細節

將重心轉到女主角身上。在臉部畫上底色，身體則用鉛筆增加更多細節。

▲15. 頭髮

在這種髮色下，女孩的頭髮輪廓變得有些矇矓，可見經過重複上色。同時，顏色的象徵也顯現在帶翅的帽子上。

▲ 16. 質感處理

為地面增添質感。現階段中，儘管隨性下筆，別對配色的徒手作業感到太介意。你大可稍後再作修正，反正，原始的畫質總是凌亂、粗糙的。

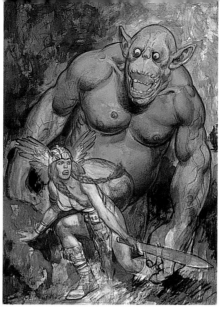

▲ 17. 完美的底色

在此階段，所有底色皆已完成，模糊的鉛筆痕跡也已重新描過。可以看到所有顏色都搭配得宜，而背景的質感也安排妥當。

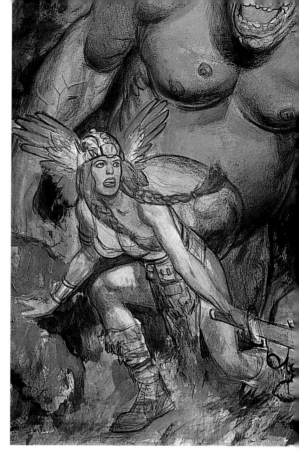

▲ 18. 以紅色修飾

運用紅色為女孩的身體、服裝，及某些背景作細部修飾。

結尾裝飾

一旦滿意整幅畫的上色成果，接下來就是在小地方裝點一下，讓作品更寫實。這算是最複雜的一部分，所以別匆促下筆。繪者在質感處理上多下了許多工夫，使之看來更自然，在收筆時加上大量的陰影，讓角色看來更寫實逼真。

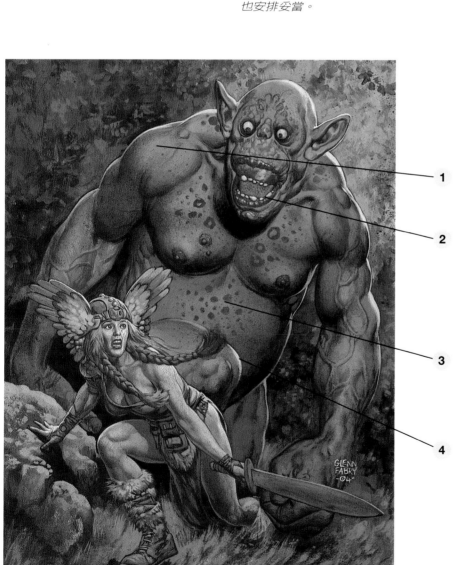

1. 以牙刷灑點加深色調及紋理。你也可以用海棉沾取濃稠的顏料在上面輕拍，待乾後再作其他處理。
2. 用紅色或黑色的原子筆加深輪廓。如果之前以淡彩上色，在此使用防水墨筆較理想。
3. 最後用鉛字筆為怪獸加上斑點。
4. 打光最好放在收尾的步驟。畫得越粗越好，不過得慎選下筆的位置。

單元二
奇幻人物角色分析

　　此單元的人物特集能激發你的創作靈感，將前述技巧學以致用。讓你體會一下身為奇幻繪者所面對的無限可能。利用本特集為你擦亮想像的火花，塑造出獨特的奇幻人物。

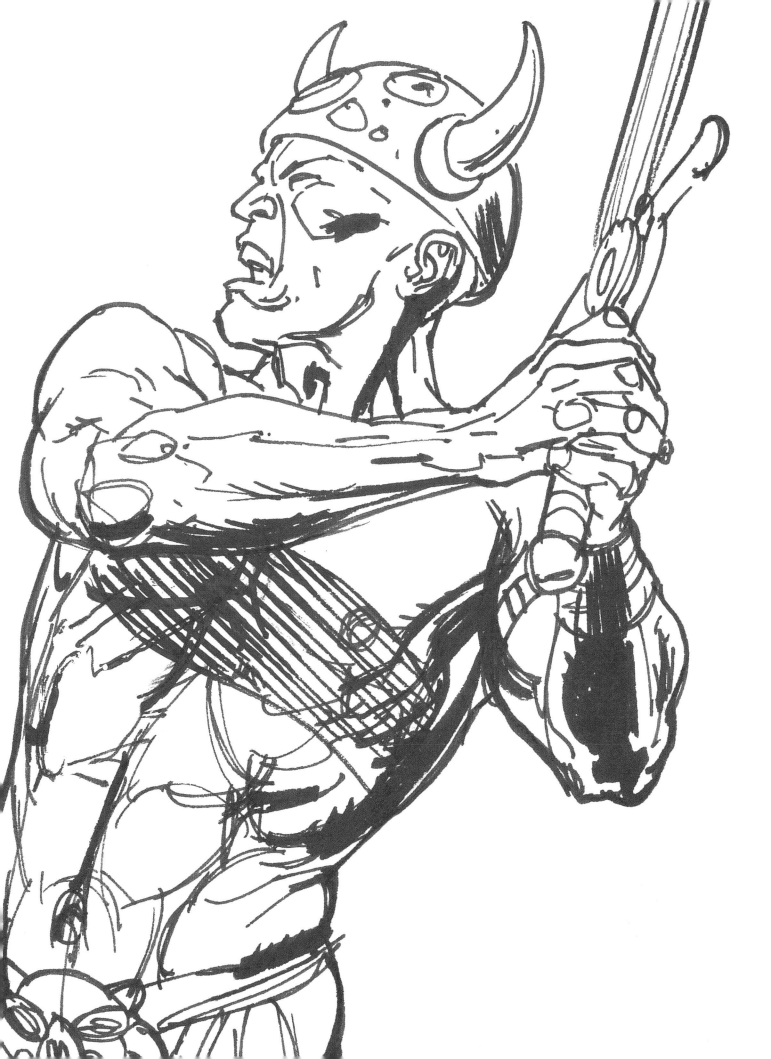

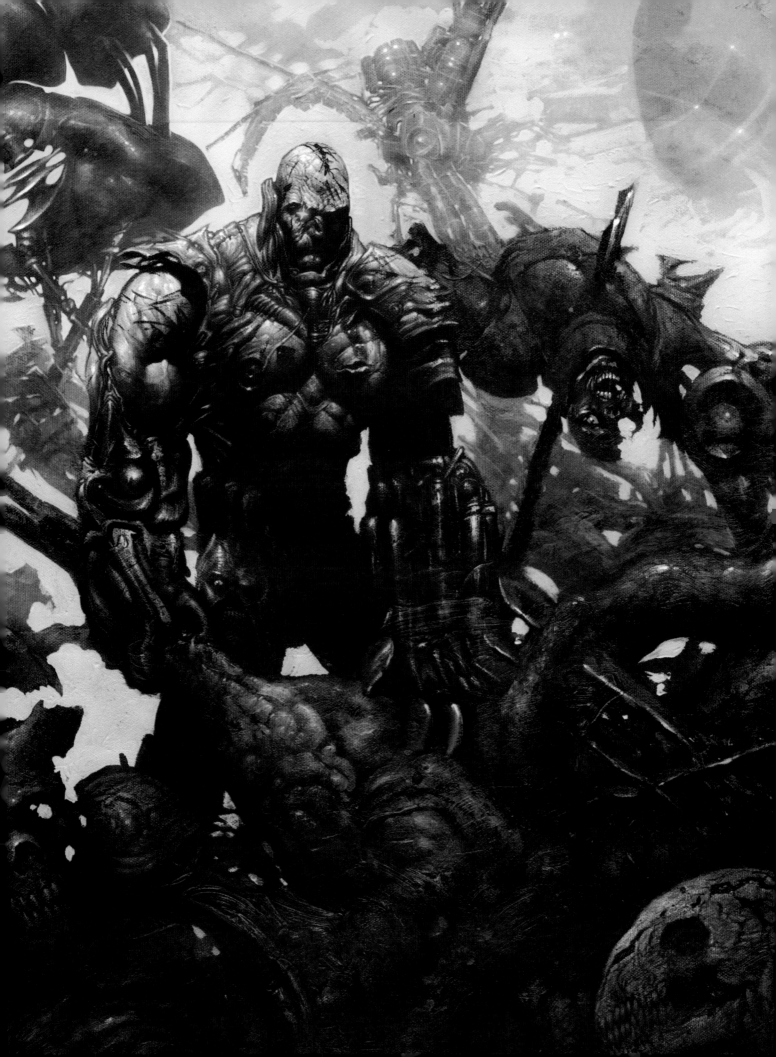

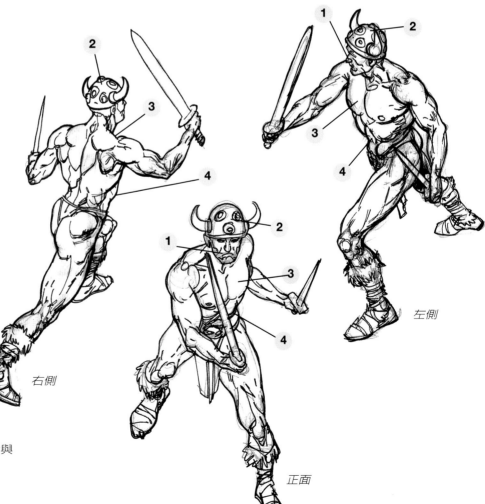

蠻子：史文

　　擁有一身典型奇幻主角的好體魄，史文卻不是什麼討喜的英雄人物；或許，可以說是「反英雄」。史文的肌肉發達、狂放好鬥，結實的身材彷彿雕塑而成，肌理分明，幾乎沒有一絲贅肉。一身縮腰、窄臀、寬肩、厚實手腳及粗壯頸項，令人嘆為觀止。

關鍵特色

1. 一副猩兇鬥狠的野蠻樣在美術界特稱為「阿諾相」（the Arnie）。
2. 頭盔、腰束、手鐲等標準配備。
3. 胸部寬厚，胸肌為焦點所在。
4. 腹部肌理分明，是赫赫有名的「六塊肌」。

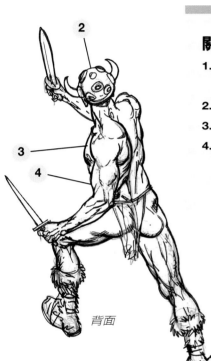

角度面面觀

因斜方肌的機動性強，描繪此種肌肉發達的角色時，背景資料十分重要。揮劍時重點自然集中於手臂－屈肌順前臂而下，旋後肌（supinatos）與伸肌則顯現於前臂後方。

◀ 人物選集

萊恩・夏普（Liam Sharp）繪
戰鬥場面對蠻子而言恰得其所，屠殺與毀滅的背景為全圖增色。

招式大觀園

進行類似以下的這些動作，最好先畫出一條動線，幫你的角色抓出行動的方向。這條線可直可曲，不過要是一開始就設想好，人物將會更有生命力。動線主要穿過腳跟脊柱，但隨著詮釋動作的不同可加以調整。

揮拳

史文擊出一拳，旋身以增強力道。

扭轉

下巴挨了一拳。史文轉身避開，作出幾乎像芭蕾舞的姿勢。別以為肌肉男就不能優雅。

臉部表情

由各個角度剖析史文的頭形，顯示出他輕蔑不屑的一貫表情。眉頭糾結、瞇眼、扁嘴。

◀ **四分之三面容，下望**

頭部稍微向下，扁嘴及揚眉讓表情更顯極端。

▲ **側邊及背面**

此角度展現出強勁的頸肌與突出的下顎。

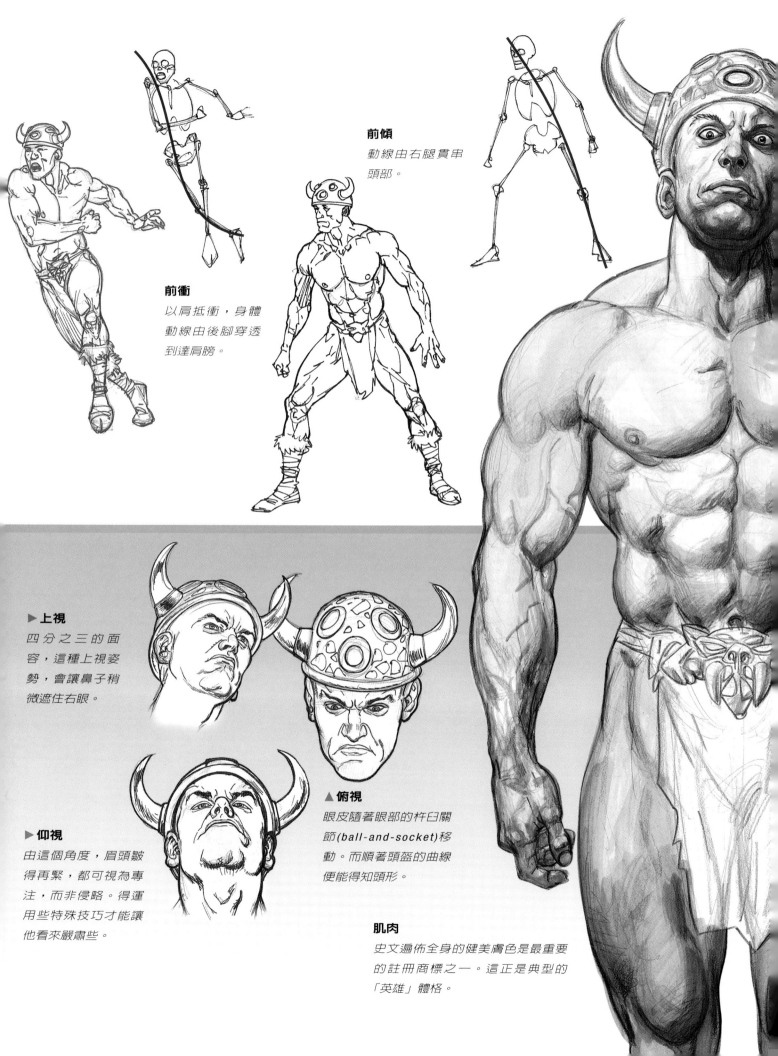

前傾
動線由右腿貫串頭部。

前衝
以肩抵衝，身體動線由後腳穿透到達肩膀。

▶ 上視
四分之三的面容，這種上視姿勢，會讓鼻子稍微遮住右眼。

▶ 仰視
由這個角度，眉頭皺得再緊，都可視為專注，而非侵略。得運用些特殊技巧才能讓他看來嚴肅些。

▲ 俯視
眼皮隨著眼部的杵臼關節(ball-and-socket)移動。而順著頭盔的曲線便能得知頭形。

肌肉
史文遍佈全身的健美膚色是最重要的註冊商標之一。這正是典型的「英雄」體格。

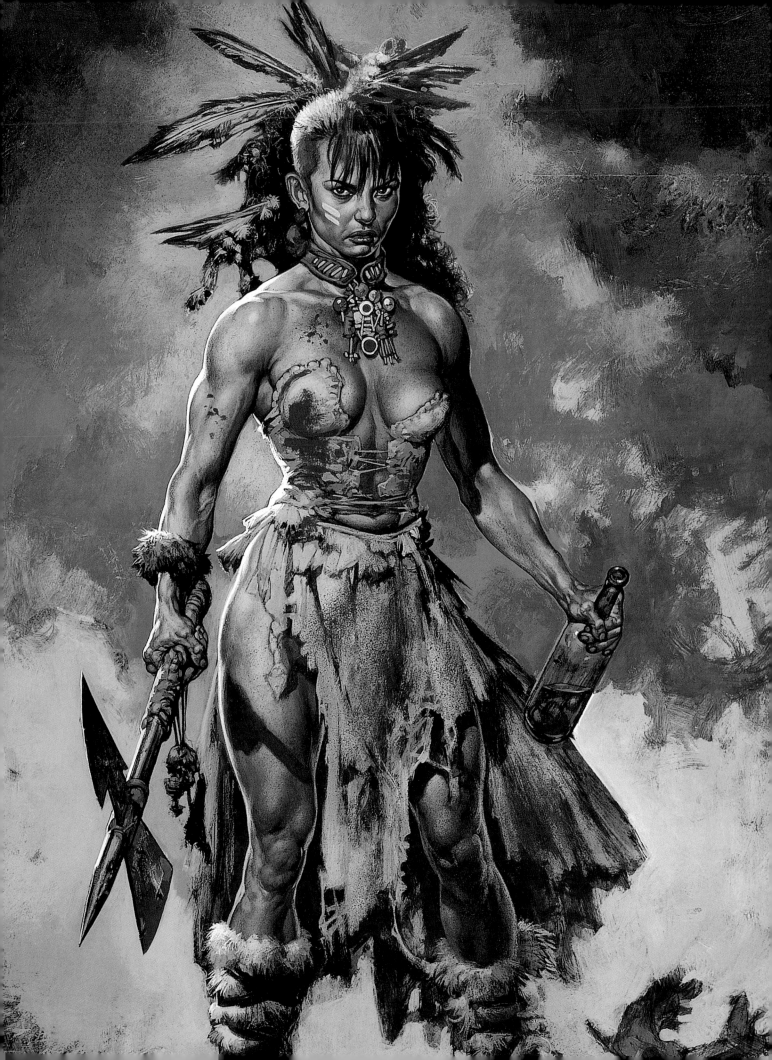

女冒險家：蘇尼雅

渾身糾結的肌肉是蘇尼雅最具代表性的特徵－她的體格非常發達，不過有時這樣反而能技巧性地顯露她的女性特質。繪製奇幻女性時，記住標準的身材比例很重要：約為八又四分之三個頭長，臀寬、肩窄，而手腳纖小。

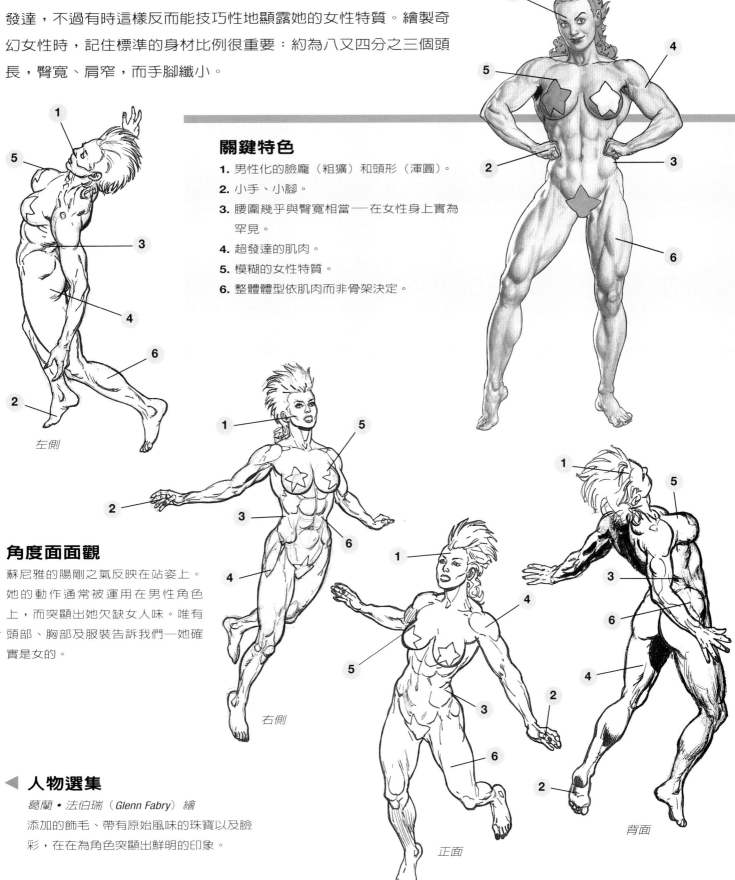

左側

關鍵特色

1. 男性化的臉龐（粗獷）和頭形（渾圓）。
2. 小手、小腳。
3. 腰圍幾乎與臀寬相當－在女性身上實為罕見。
4. 超發達的肌肉。
5. 模糊的女性特質。
6. 整體體型依肌肉而非骨架決定。

角度面面觀

蘇尼雅的陽剛之氣反映在站姿上。她的動作通常被運用在男性角色上，而突顯出她欠缺女人味。唯有頭部、胸部及服裝告訴我們－她確實是女的。

右側

◀ 人物選集

葛蘭‧法伯瑞（Glenn Fabry）繪
添加的飾毛、帶有原始風味的珠寶以及臉彩，在在為角色突顯出鮮明的印象。

正面

背面

臉部表情

蘇尼雅的人格特質大致都展現在頭髮及化妝上──作風大膽而狂野！但為求充分取信於人，身體及臉部的每一吋風格都得一致：包括頭部姿勢及肩頸肌肉的緊繃性。

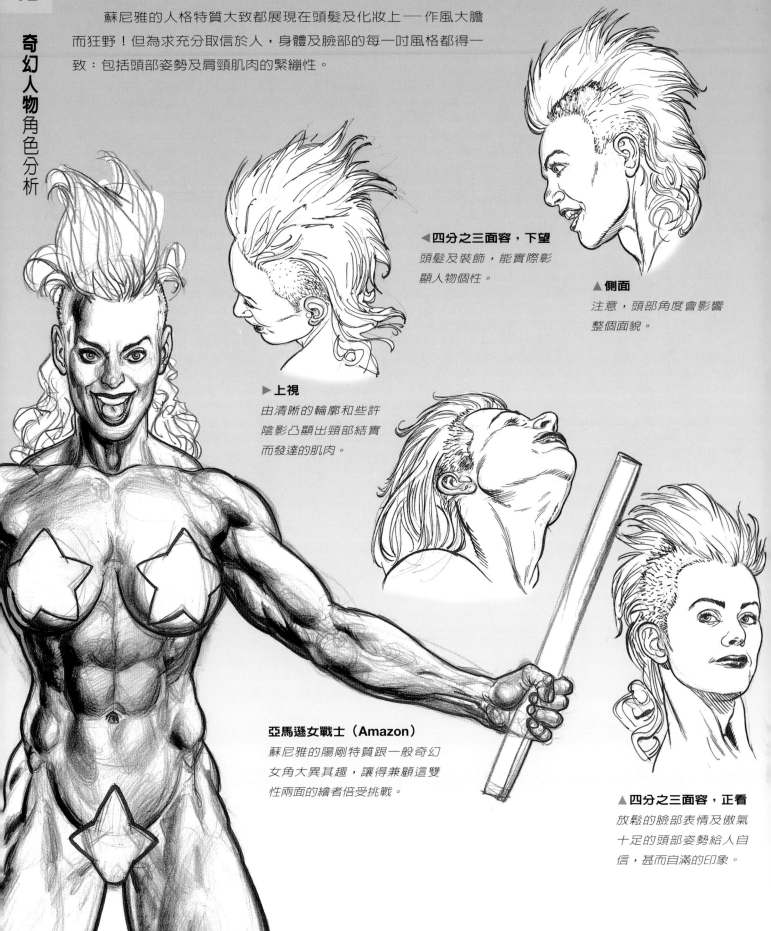

◄ **四分之三面容，下望**
頭髮及裝飾，能實際彰顯人物個性。

▲ **側面**
注意，頭部角度會影響整個面貌。

► **上視**
由清晰的輪廓和些許陰影凸顯出頸部結實而發達的肌肉。

亞馬遜女戰士（Amazon）
蘇尼雅的陽剛特質跟一般奇幻女角大異其趣，讓得兼顧這雙性兩面的繪者倍受挑戰。

▲ **四分之三面容，正看**
放鬆的臉部表情及傲氣十足的頭部姿勢給人自信，甚而自滿的印象。

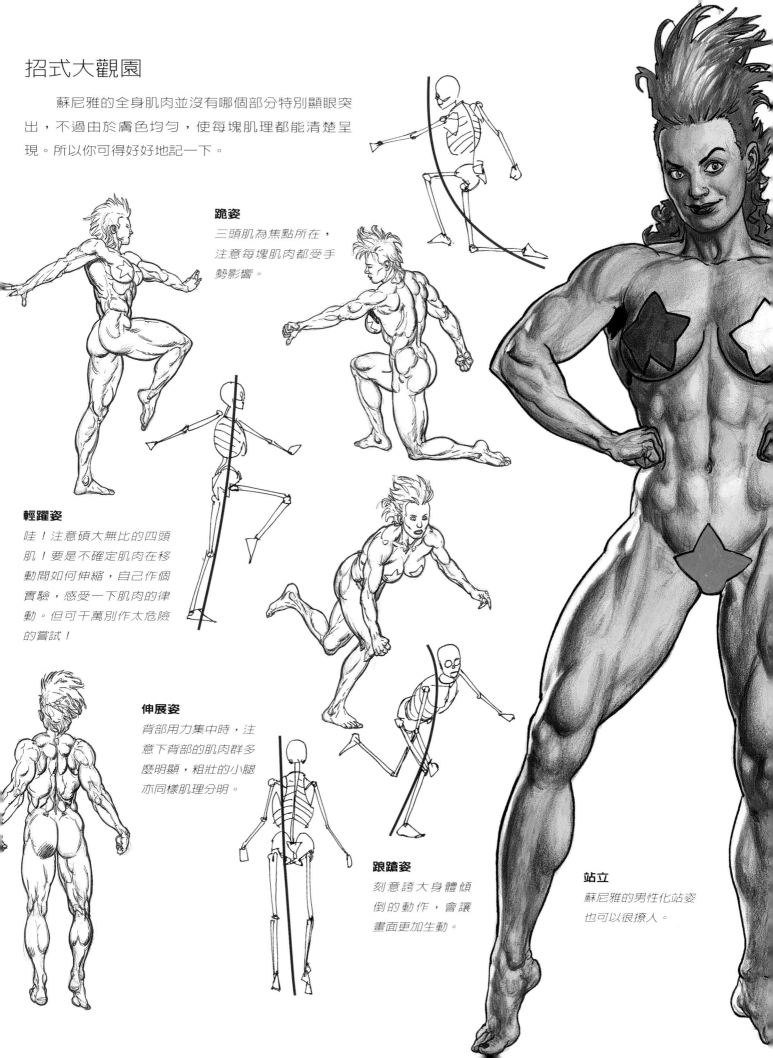

招式大觀園

　　蘇尼雅的全身肌肉並沒有哪個部分特別顯眼突出，不過由於膚色均勻，使每塊肌理都能清楚呈現。所以你可得好好地記一下。

跪姿

三頭肌為焦點所在，注意每塊肌肉都受手勢影響。

輕躍姿

哇！注意碩大無比的四頭肌！要是不確定肌肉在移動間如何伸縮，自己作個實驗，感受一下肌肉的律動。但可千萬別作太危險的嘗試！

伸展姿

背部用力集中時，注意下背部的肌肉群多麼明顯，粗壯的小腿亦同樣肌理分明。

踉蹌姿

刻意誇大身體傾倒的動作，會讓畫面更加生動。

站立

蘇尼雅的男性化站姿也可以很撩人。

巫師：**密爾頓**

　　並非每個巫師都瘦骨嶙峋，咱們密爾頓就是個活生生的鐵證；顛覆了我們對傳統角色的印象。他對漫長艱辛的修旅及學問的鑽研似乎早習以為常，擁有充沛精力、精瘦體型，及一身常掩蓋於斗篷下的發達肌肉。其體能上的爆發力無法從飽嚐風霜的皺紋及長鬚判斷得知。

臉部表情

　　深刻的皺紋及臉上濃密的毛髮是巫師的註冊商標。皺紋深深地烙印在前額及眼角。表情時而和藹，時而嚴厲。

◀ 正面
雙重光源讓這張正面像更添戲劇性。微揚的雙眉及開啓的嘴暗示詢問的畫面。

▶ 左側
多了一抹深思熟慮的巫師。眉頭糾結、雙眼瞇起，顯示兀自觀察沉吟之態。側面像同時凸顯醒目的鷹勾鼻。

▼ 俯視
透過沉重的眉頭向上盯視，一臉受打擾的不悅，或帶有警告的意味。

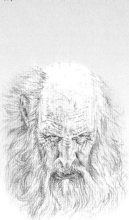

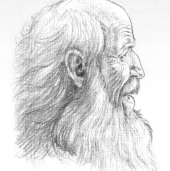

◀ 右側
此圖畫出心情較明朗的巫師。幾乎閉上的雙眼、清晰的笑紋和鼓起的雙頰，隱約透露一股好興致。

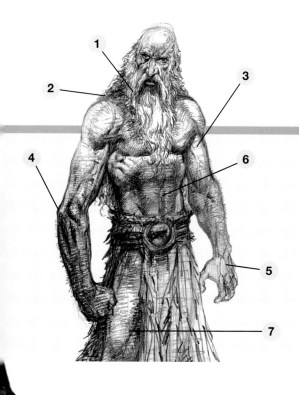

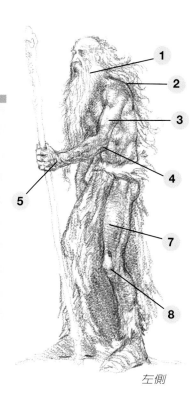

左側

關鍵特色

1. 長長白鬚、鷹勾鼻、驚人而滿佈
 的皺紋及明亮多謀的雙眼。
2. 壯碩而鼓起的三角肌。
3. 結實發達的上臂。
4. 突出的手肘。
5. 有力的前臂及雙掌。
6. 精瘦結實的腹肌。
7. 瘦長的大腿。
8. 突出的膝蓋。

角度面面觀

觀察全身讓我們得以一覽巫師的體型及動作。頭好奇的
稍稍前探，雙肩聳起。雖未受武術訓練，身體在承受內
力及自身勁道下產生肌理分明的肌肉。然而，高凸的關
節及憔悴的臉容卻明白顯示他無法全然由時間的摧殘中
完全脫身。

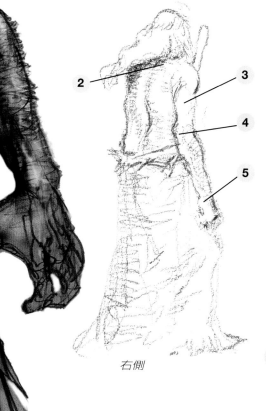

右側

蘊藏之力

*老邁的外表，掩飾了巫
師隱藏的能力與矯健。*

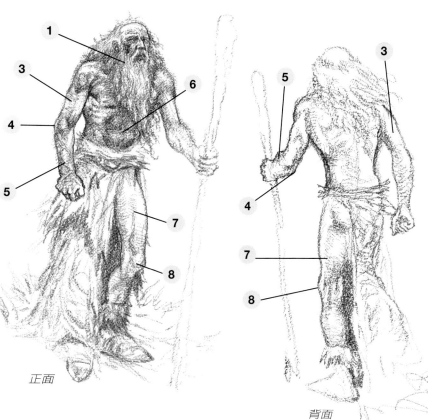

正面

背面

招式大觀園

　　每幅草圖中的直線都是一條動線，代表著人物的行動方向，也為作品帶出動感及活力。動線通常貫穿腿部和脊柱，但可隨個人需要自行調整。

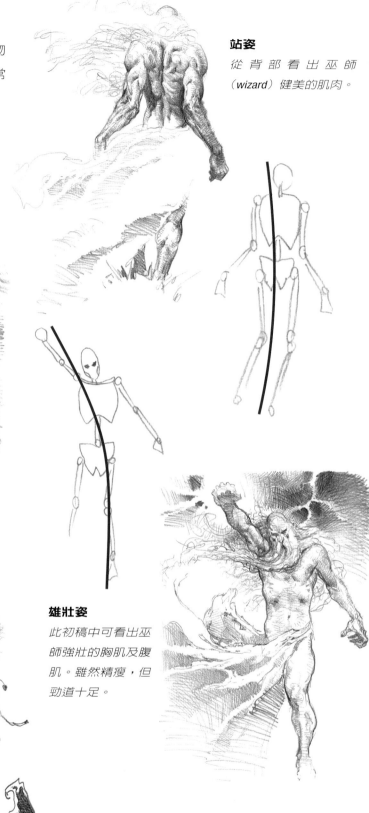

站姿

從背部看出巫師（wizard）健美的肌肉。

統率姿

透過動作及站姿展現出巫師的權威與力量。

勝利姿

在此，我們看到巫師處在古典的英雄情狀下。左邊背闊肌明顯地延伸至軀幹，讓整個人發出緊繃的張力。

雄壯姿

此初稿中可看出巫師強壯的胸肌及腹肌。雖然精瘦，但勁道十足。

▶ 人物選集

馬丁・麥肯納（Martin McKenna）繪

注意背景對建立角色獨特風格有多大的影響。比如：同樣的人物若背景設在70年代的迪斯可滑冰場，將大大降低這股魔幻般的效果。

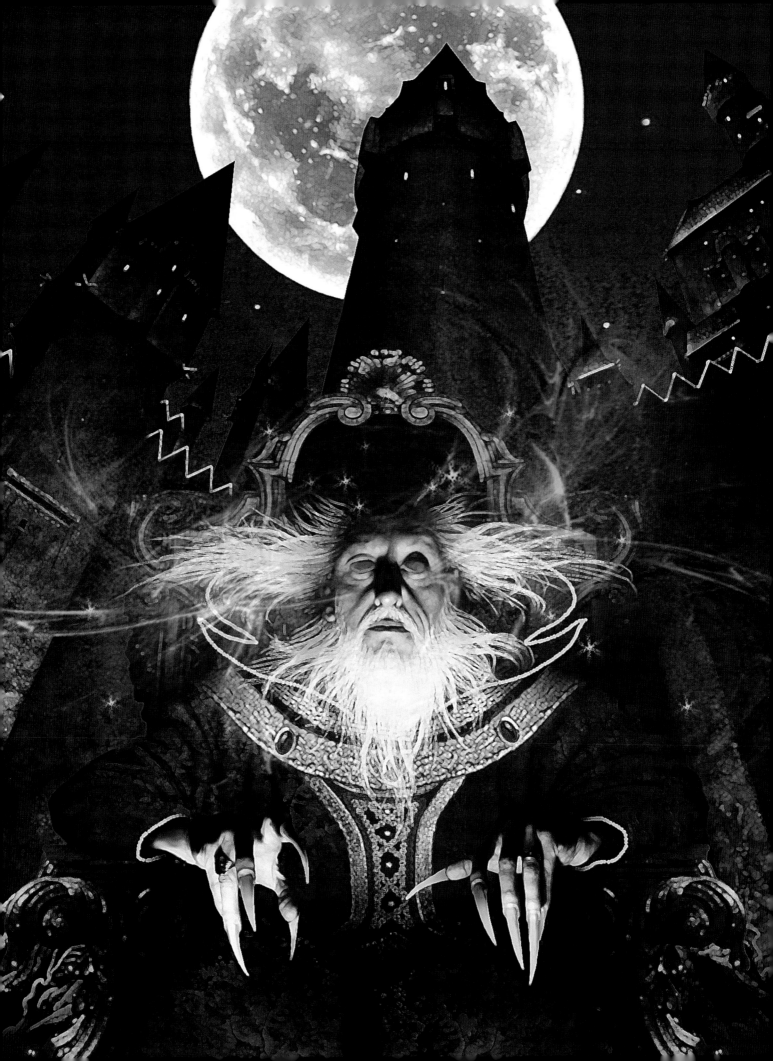

異形海女：夏波蒂

撩人、異樣，全然超乎平常。雖然體型以一般女性角色為基礎，夏波蒂集眾畫家心目中的異形（alien）特質於一身。讓人物造型維持簡單，注意基本身形及關節移動。除非架構準確，角色無法具有真正的說服力。

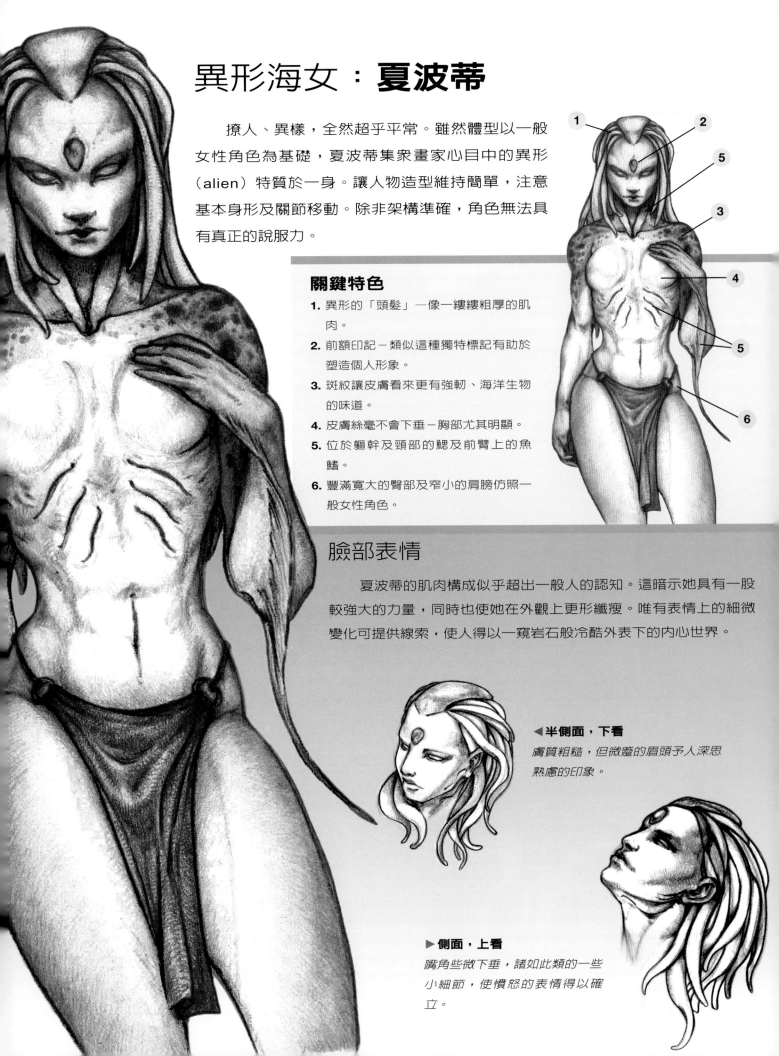

關鍵特色

1. 異形的「頭髮」一像一縷縷粗厚的肌肉。
2. 前額印記一類似這種獨特標記有助於塑造個人形象。
3. 斑紋讓皮膚看來更有強韌、海洋生物的味道。
4. 皮膚絲毫不會下垂一胸部尤其明顯。
5. 位於軀幹及頸部的鰓及前臂上的魚鰭。
6. 豐滿寬大的臀部及窄小的肩膀仿照一般女性角色。

臉部表情

夏波蒂的肌肉構成似乎超出一般人的認知。這暗示她具有一股較強大的力量，同時也使她在外觀上更形纖瘦。唯有表情上的細微變化可提供線索，使人得以一窺岩石般冷酷外表下的內心世界。

◀ **半側面，下看**
膚質粗糙，但微蹙的眉頭予人深思熟慮的印象。

▶ **側面，上看**
嘴角些微下垂，諸如此類的一些小細節，使憤怒的表情得以確立。

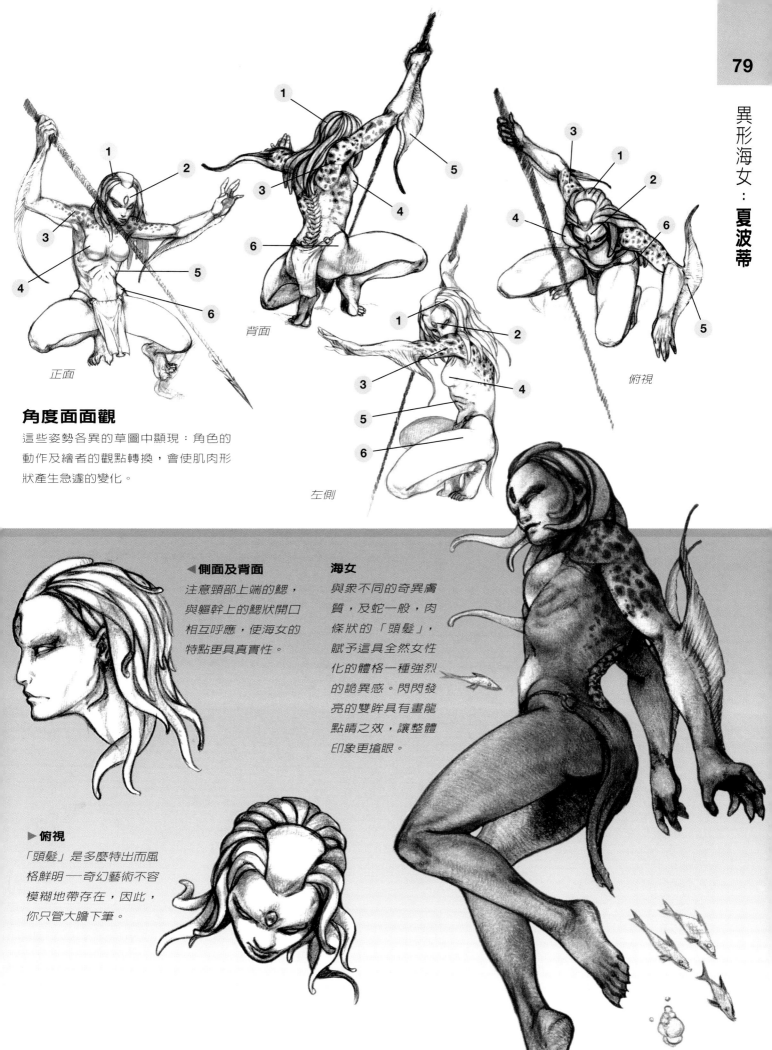

異形海女：夏波蒂

正面

背面

左側

俯視

角度面面觀

這些姿勢各異的草圖中顯現：角色的
動作及繪者的觀點轉換，會使肌肉形
狀產生急遽的變化。

◀側面及背面

注意頸部上端的鰓，
與軀幹上的鰓狀開口
相互呼應，使海女的
特點更具真實性。

海女

與眾不同的奇異膚
質，及蛇一般，肉
條狀的「頭髮」，
賦予這具全然女性
化的體格一種強烈
的詭異感。閃閃發
亮的雙眸具有畫龍
點睛之效，讓整體
印象更搶眼。

▶俯視

「頭髮」是多麼特出而風
格鮮明──奇幻藝術不容
模糊地帶存在，因此，
你只管大膽下筆。

招式大觀園

在此，夏波蒂的海洋背景靠魚叉配件而建立。提供越多關聯來突顯人物特色當然越好，否則，角色可能會淪為不實的空想。

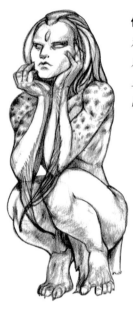

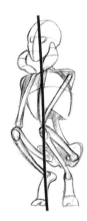

停歇姿

流線般的美麗魚鰭彌補了靜止頭髮所減低的律動感。

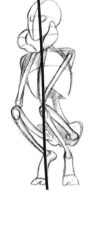

蹲伏姿

由眼神及手勢傳達出角色的力量與挑戰姿態。

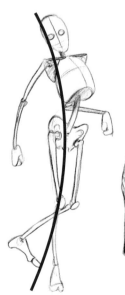

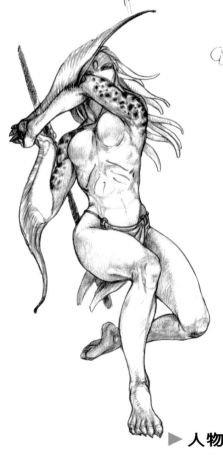

拋射姿

手腳的動作暗示身體因蓄勢待發而呈緊繃狀態。

站姿

因遠近比例而大幅縮短的左手讓此姿勢看來更舒服，也更具說服力。

▶ **人物選集**

喬伊·凱金斯（Joe Calkins）繪此角的異形因子不僅反映自身上的怪誕色澤，也顯示在周圍的詭譎氣氛中。

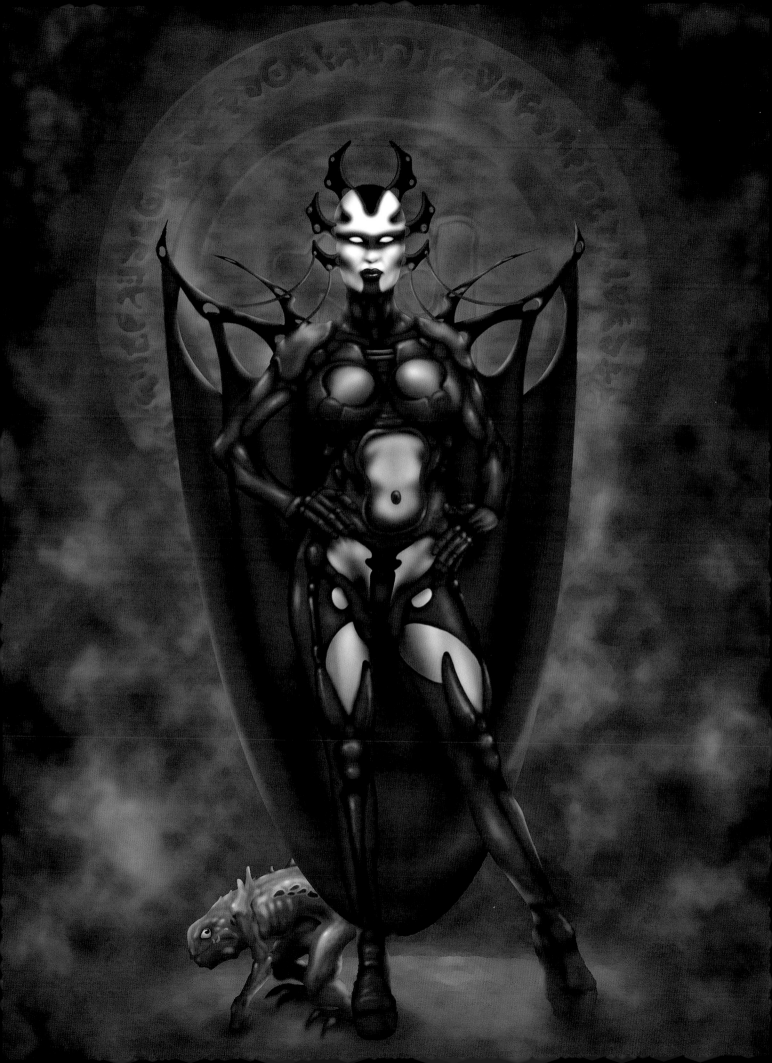

機械女：MK2

為MOUT(城市機動作戰)而開發的一系列機械戰士中，MK2屬第二代。行動迅速而靈敏，MK2系列在游擊戰中可發揮驚人的速度及爆發力，不論目標的防禦性是強是弱，都能有效攻擊。

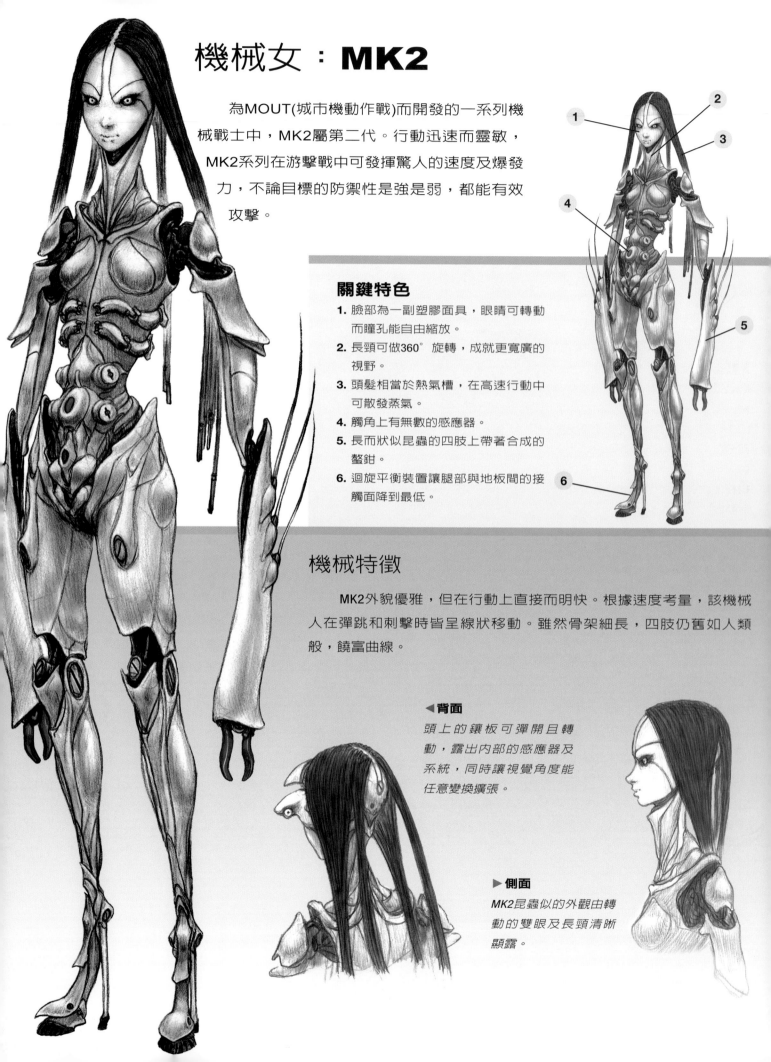

關鍵特色

1. 臉部為一副塑膠面具，眼睛可轉動而瞳孔能自由縮放。
2. 長頸可做360°旋轉，成就更寬廣的視野。
3. 頭髮相當於熱氣槽，在高速行動中可散發蒸氣。
4. 觸角上有無數的感應器。
5. 長而狀似昆蟲的四肢上帶著合成的螯鉗。
6. 迴旋平衡裝置讓腿部與地板間的接觸面降到最低。

機械特徵

MK2外貌優雅，但在行動上直接而明快。根據速度考量，該機械人在彈跳和刺擊時皆呈線狀移動。雖然骨架細長，四肢仍舊如人類般，饒富曲線。

◀背面
頭上的鑲板可彈開且轉動，露出內部的感應器及系統，同時讓視覺角度能任意變換擴張。

▶側面
MK2昆蟲似的外觀由轉動的雙眼及長頸清晰顯露。

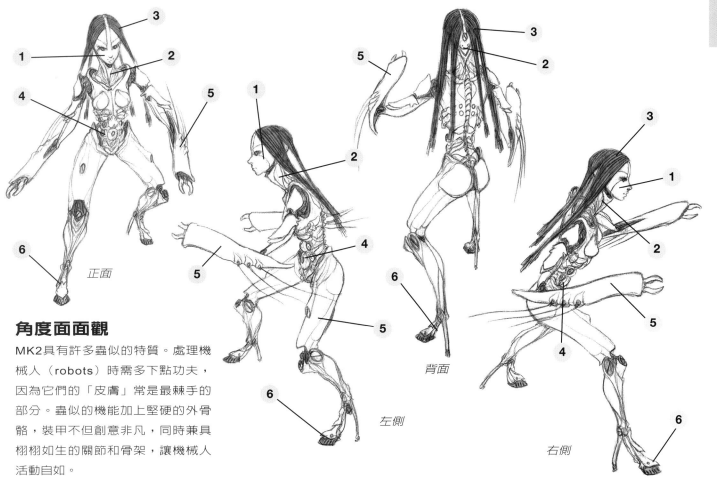

正面

左側

背面

右側

角度面面觀

MK2具有許多蟲似的特質。處理機械人（robots）時需多下點功夫，因為它們的「皮膚」常是最棘手的部分。蟲似的機能加上堅硬的外骨骼，裝甲不但創意非凡，同時兼具栩栩如生的關節和骨架，讓機械人活動自如。

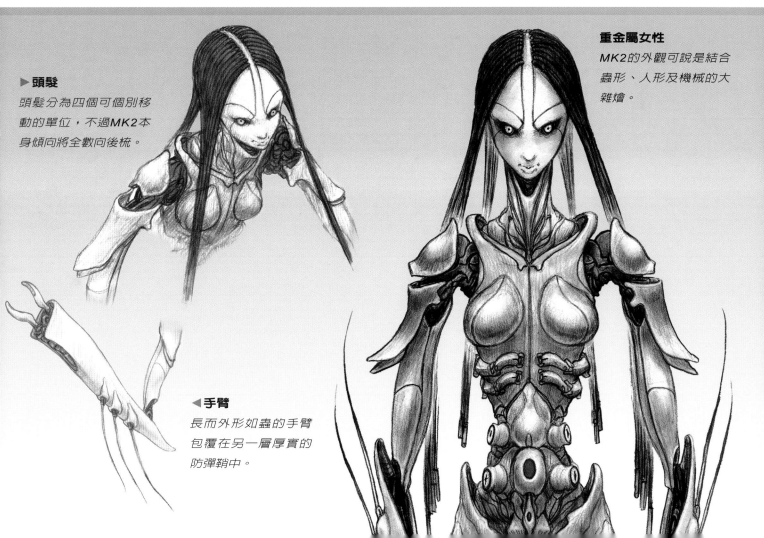

▶頭髮

頭髮分為四個可個別移動的單位，不過MK2本身傾向將全數向後梳。

◀手臂

長而外形如蟲的手臂包覆在另一層厚實的防彈鞘中。

重金屬女性

MK2的外觀可說是結合蟲形、人形及機械的大雜燴。

招式大觀園

MK2的女性外觀能拖延人類戰士的炮火回擊。設計時,不論攻擊或防衛,都將身體的戰鬥效能拉至極限。

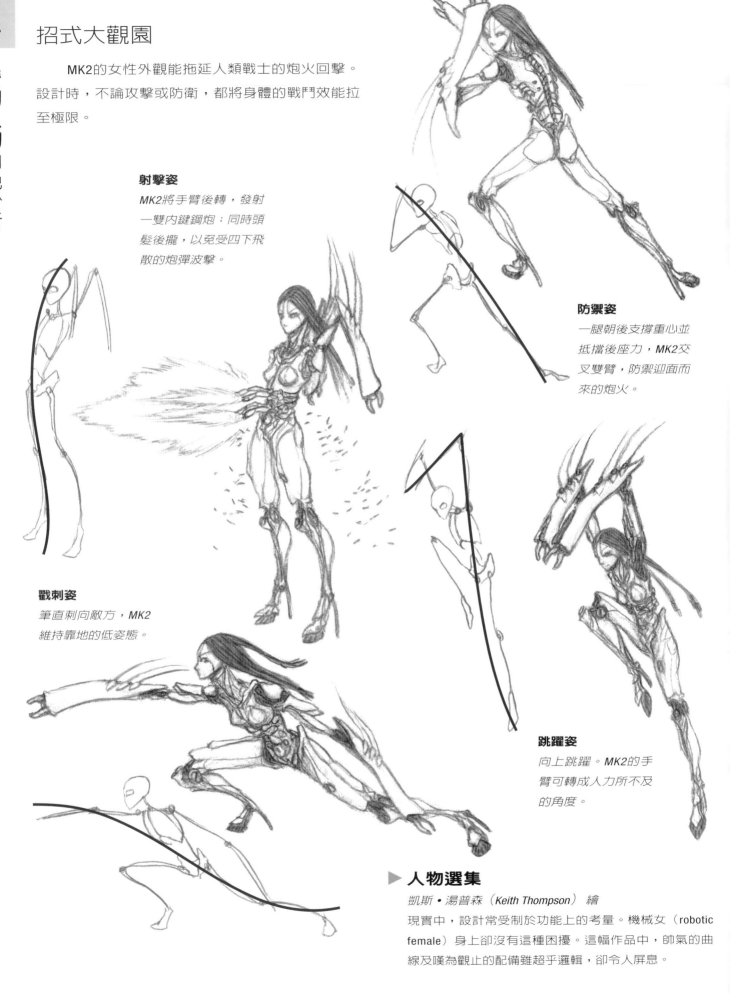

射擊姿

MK2將手臂後轉,發射一雙內鍵鋼炮;同時頭髮後攏,以免受四下飛散的炮彈波擊。

防禦姿

一腿朝後支撐重心並抵擋後座力,MK2交叉雙臂,防禦迎面而來的炮火。

戰刺姿

筆直刺向敵方,MK2維持靠地的低姿態。

跳躍姿

向上跳躍。MK2的手臂可轉成人力所不及的角度。

▶ **人物選集**

凱斯‧湯普森(Keith Thompson)繪
現實中,設計常受制於功能上的考量。機械女(robotic female)身上卻沒有這種困擾。這幅作品中,帥氣的曲線及嘆為觀止的配備雖超乎邏輯,卻令人屏息。

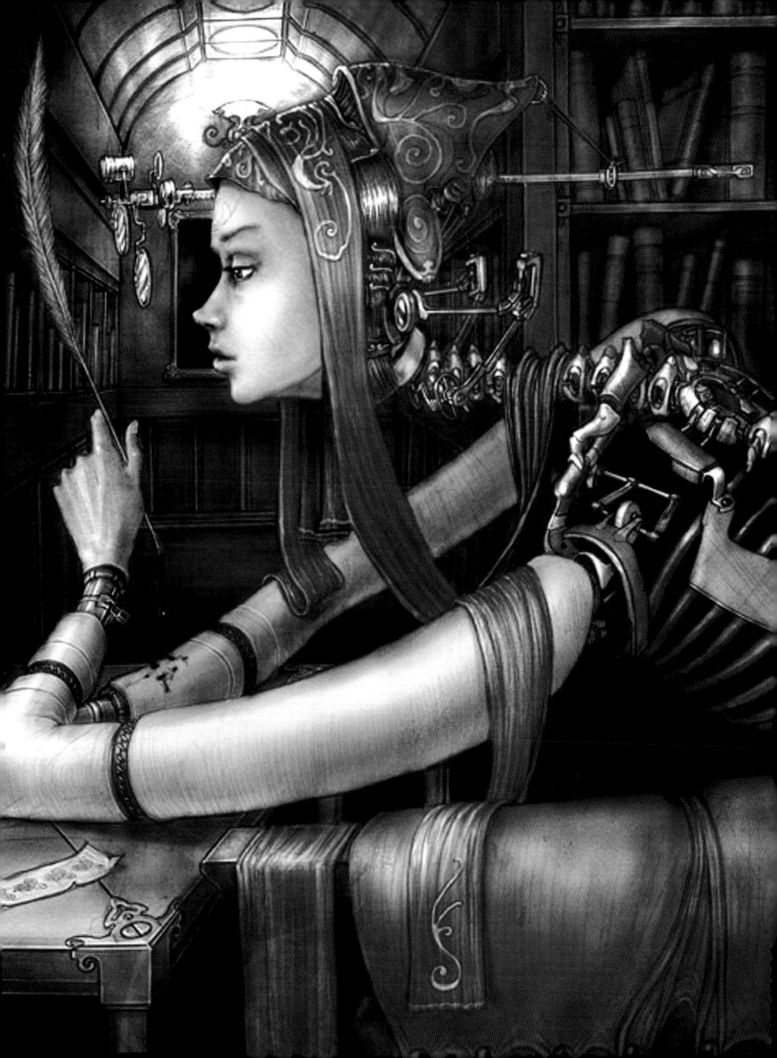

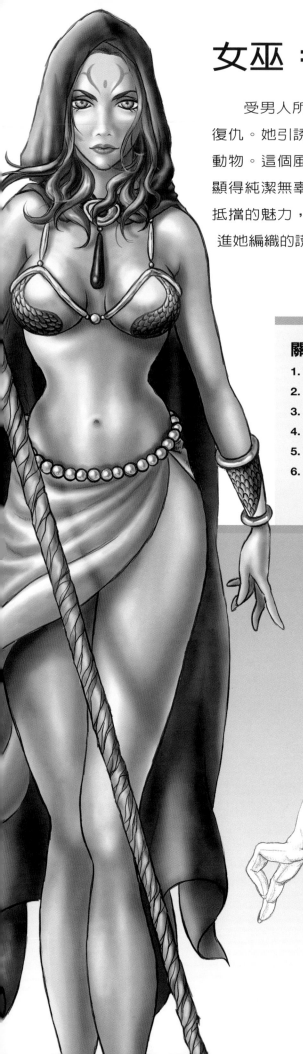

女巫：賽西亞

受男人所背叛，賽西亞傾盡全數法力只為復仇。她引誘各方英雄勇士，下咒將他們變成動物。這個風情萬種的美女在她下手的目標前顯得純潔無辜，但那僅是假象罷了。帶著難以抵擋的魅力，賽西亞以其性感的舞步將男人引進她編織的謊言中，然後把他們都變成豬。

關鍵特色

1. 黑髮及斗蓬。
2. 大幅度的曲線。
3. 一雙手指織長且姿勢繁多的手。
4. 肋骨構造較小。
5. 臀部位置比一般人高。
6. 極纖細的關節及手腕。

手部姿勢

雙手對女巫而言別具重要性，因為她藉之表達憤怒，當然，還有除咒。從自己的手開始，之後再作修飾，藉以精準地抓住正確比例及遠近大小，然後加上如同這些細長手指之類的特色。

◀側邊朝下
有點扭曲的手指，讓美女的性格蒙上一層陰暗面。

◀半側面，朝上
整隻手極度纖柔，高雅的手勢更強化此效果。

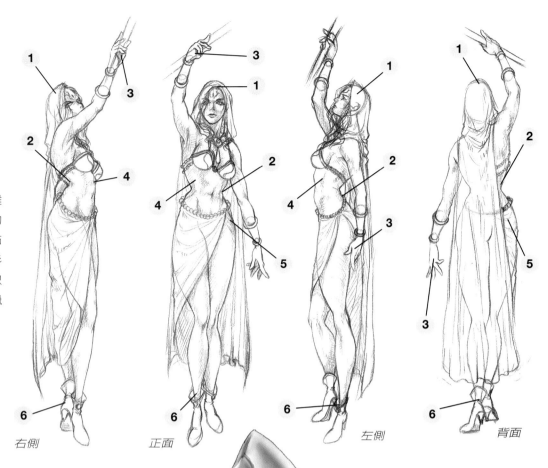

角度面面觀

相對於分明的臉部線條、細長的手足和小臉，不難發現女巫的身體是多麼的豐滿圓潤。穿著十分省布料的服裝，她的輕薄衣衫帶來無限的想像空間（只要加把勁就能擄獲雄性獵物）。

右側　　　　正面　　　　左側　　　　背面

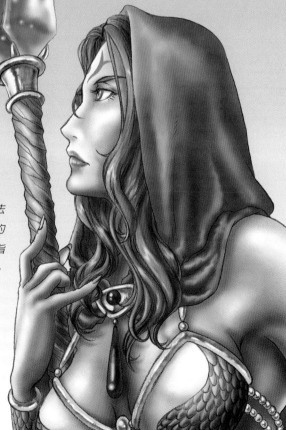

◀ 朝下

角色身上的每一吋都各具代表性，或再三強調出獨特風格。因此使手部充份展現出柔美的女性特質是相當重要的。

▲ 朝左

奇幻藝術中有一條基本法則：角色愈是邪惡，動作的扭曲程度也就愈大。像手指變化和衣飾翻動等小地方，也能成就迥異風貌。

▶ 上仰

一些小細節，好比尖銳的指甲和突顯細腕的手鐲，都有助於強化個人韻味。

靠過來

綜合美貌與性感，將女巫塑造成銷魂的角色。

奇幻人物角色分析

招式大觀園

繪者運用新藝術風格（Art Nouveau）將舞者的形象與自身作品結合。雖說賽西亞的舞姿是仿照真人動作，靠著加長四肢以及誇大身材曲線，為之染上奇幻色彩。

跨躍姿

當她朝你跳過來時，手臂依遠近比例縮小。該透視法 (perspective)稱為景深 (foreshortening)，將其誇大，可製造出空間與動態感。

跪姿

幾乎可以想見被迷得團團轉的男性，在她以華麗舞姿作為陷阱時，視線是如何在舉手投足間緊緊跟隨，而一步步走向萬劫不復的深淵。

上探姿

此圖讓圓潤的體態與銳利的五官、手腳產生分明對比。

站姿

強調誇大的比例。同時繪者也讓臀部微微翹起，讓角色更具誘惑力。

▶ **人物選集**

麥可・康寧漢（Michael Cunningham）繪

該版本中，女巫（female enchantress）蒼白的皮膚、銳利的五官、猛利的雙爪及邪氣的裝束，為她獨添一分陰森鬼魅。

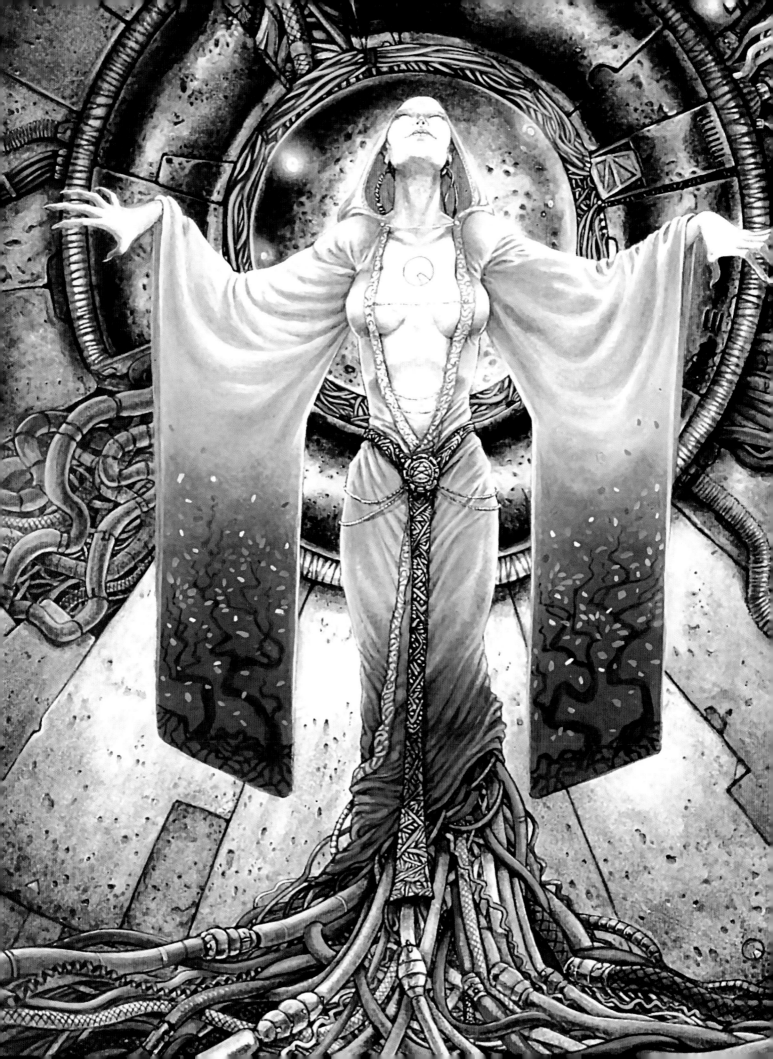

巨漢：**布魯托**

布魯托擁有一副無敵寬闊的背及超級碩大的膀子－向前曲成人猿的姿態更能展現出它們糾結的程度，同時強化出巨大的斜方肌。相對之下，那小小的頭顱似乎半嵌入軀幹。布魯托的身上無太多的遮掩。這種巨漢通常有六尺半或七尺高。

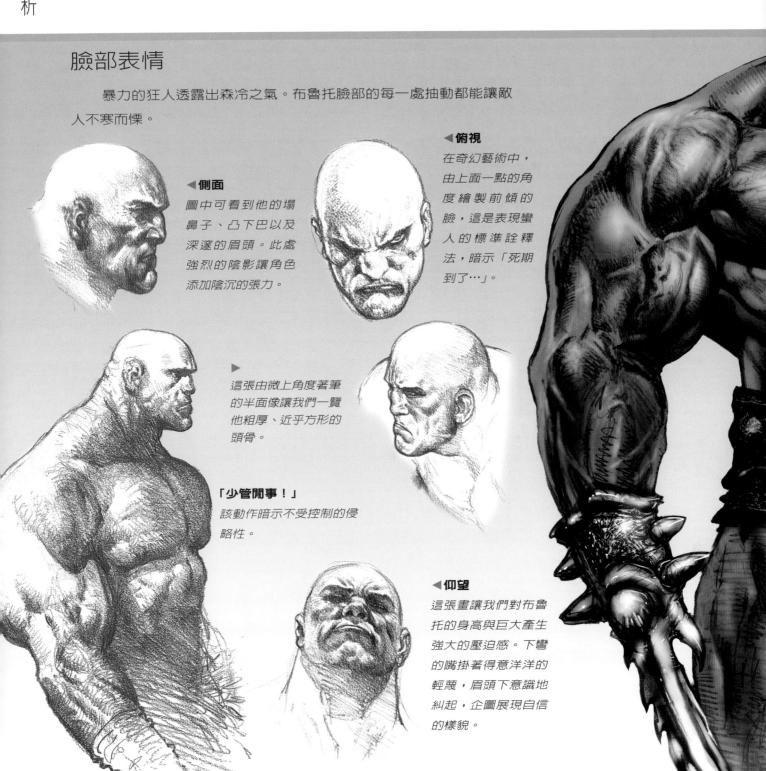

臉部表情

暴力的狂人透露出森冷之氣。布魯托臉部的每一處抽動都能讓敵人不寒而慄。

◀側面
圖中可看到他的塌鼻子、凸下巴以及深邃的眉頭。此處強烈的陰影讓角色添加陰沉的張力。

◀俯視
在奇幻藝術中，由上面一點的角度繪製前傾的臉，這是表現蠻人的標準詮釋法，暗示「死期到了…」。

▶
這張由微上角度著筆的半面像讓我們一覽他粗厚、近乎方形的頭骨。

「少管閒事！」
該動作暗示不受控制的侵略性。

◀仰望
這張畫讓我們對布魯托的身高與巨大產生強大的壓迫感。下彎的嘴掛著得意洋洋的輕蔑，眉頭下意識地糾起，企圖展現自信的樣貌。

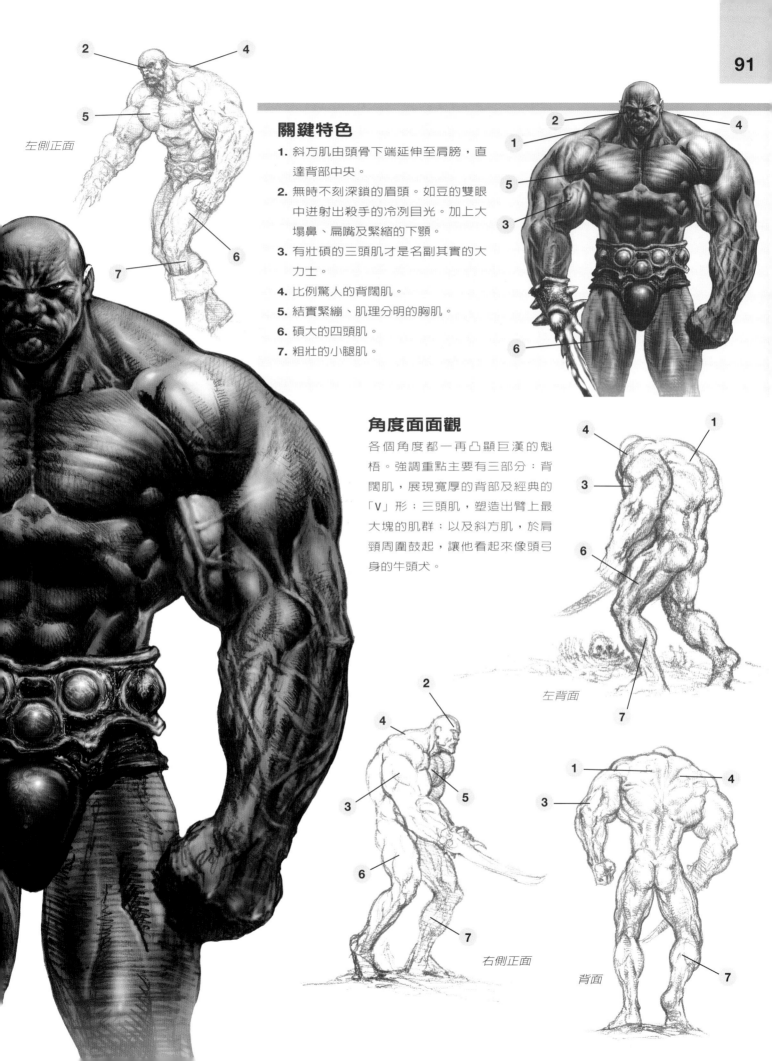

左側正面

關鍵特色

1. 斜方肌由頭骨下端延伸至肩膀，直達背部中央。
2. 無時不刻深鎖的眉頭。如豆的雙眼中迸射出殺手的冷冽目光。加上大塌鼻、扁嘴及緊縮的下顎。
3. 有壯碩的三頭肌才是名副其實的大力士。
4. 比例驚人的背闊肌。
5. 結實緊繃、肌理分明的胸肌。
6. 碩大的四頭肌。
7. 粗壯的小腿肌。

角度面面觀

各個角度都一再凸顯巨漢的魁梧。強調重點主要有三部分：背闊肌，展現寬厚的背部及經典的「V」形；三頭肌，塑造出臂上最大塊的肌群；以及斜方肌，於肩頸周圍鼓起，讓他看起來像頭弓身的牛頭犬。

左背面

右側正面

背面

招式大觀園

無論動靜，巨漢（hulk）無與倫比的體格都是個活廣告，每束肌肉都極盡誇大而分明。

蹣跚姿

對巨型角色而言，背部尤其重要。此畫清楚地呈現背闊肌以及背部肌肉間鼓動推拉的情形。你也可看到雙臂抬起時三角肌（肩部肌肉）如何向後收縮。

倚臥姿

不像亞當（Adam）的身材那樣渾然天成，巨漢的體格得靠自己雕塑。此番壯碩必須嚴格地加以維持，讓許多巨大角色引以為傲。在這張經典姿勢中，我們仍可看到無比寬大的背闊肌與非比尋常的窄腰。即使處於鬆懈狀態，巨漢仍然讓人無法忽視。

爆發姿

只要掌控得宜，即便龐然若此的巨漢也能看來優雅、迅速而敏捷。

▶ 人物選集

麥可•康寧漢（Cunningham, Michael）繪注意巨漢的雙臂多麼壯碩、主肌群(二頭肌及三頭肌)間相互的律動，讓周圍無數的其餘肌肉鼓動得更協調。

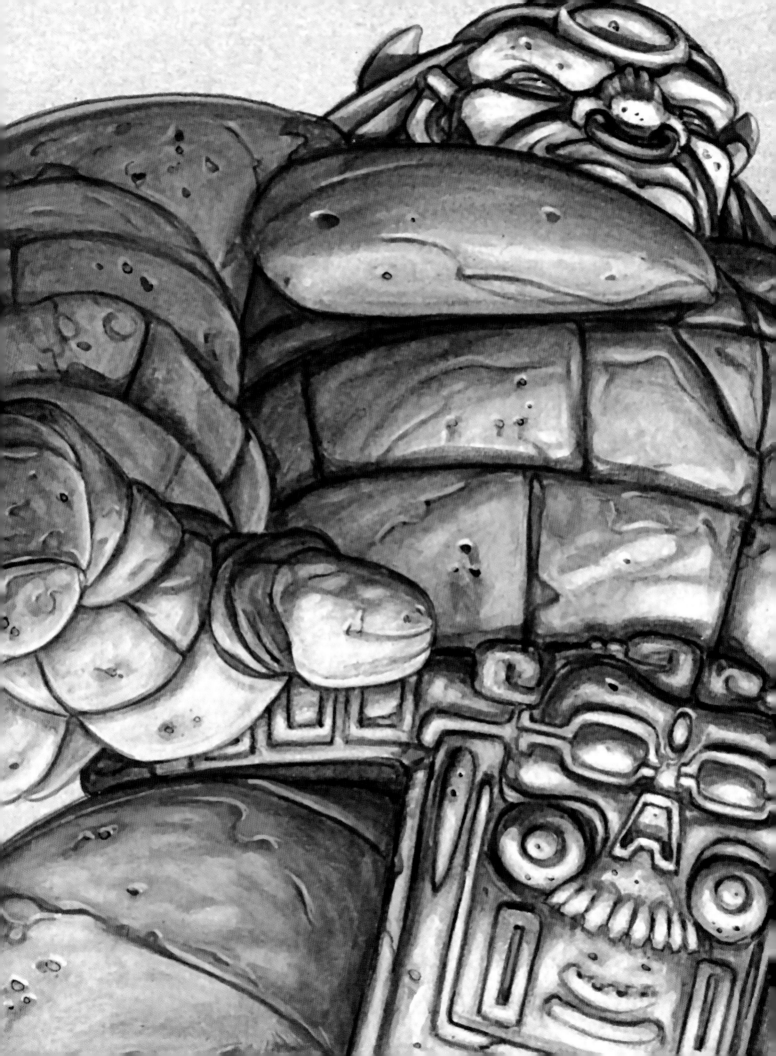

復仇之翼：赫密雅

由著名的聖者所造，以掃除世間一切罪惡為主。赫密雅的外形由加持過的象牙與骨頭構成，並注入法力。許多心懷邪念的人都命喪在她的一對匕首下。隨著除惡的人數增加，她的能力也益加強大，在眼神交會時就能辨出墮落的污點。即便一手發明她的人都難逃判決。

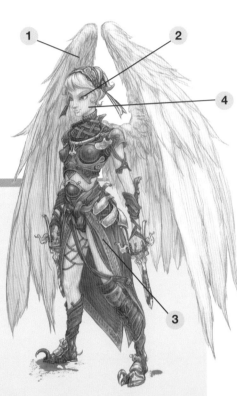

關鍵特色

1. 翅膀是她最有力的四肢。注意羽毛有些凌亂毛糙—雖然純潔，她可是位精力充沛的戰士。
2. 一雙大眼象徵的並非純潔無辜，而是洞悉一切的全知能力。沒有任何事能逃過她的法眼。
3. 骨架輕盈，肌肉線條不明。她並不熱衷戰鬥，只管執行判決。
4. 陶瓷般白皙的皮膚強調她的純潔。

角度面面觀

輕盈的骨架與飛天角色配合得天衣無縫，跟結合羽毛、布料，及瓷漆的輕便盔甲相得益彰。顧及真實性，要確定雙翅夠大，足以在飛行時承受身體重量。別忘了，該角事實上擁有四肢，因此雙翼應大約位於肩部，而不是在背部下方。飛翅上的羽毛極長，當她直立休憩時，兩翼便如同雙手般向內彎曲。

臉部表情

多數時候，赫密雅臉上都掛著莫測高深的笑容，如同蒙娜麗莎（Mona Lisa）般，難以解讀。由此反映出她內斂的思緒，別人無從窺探。

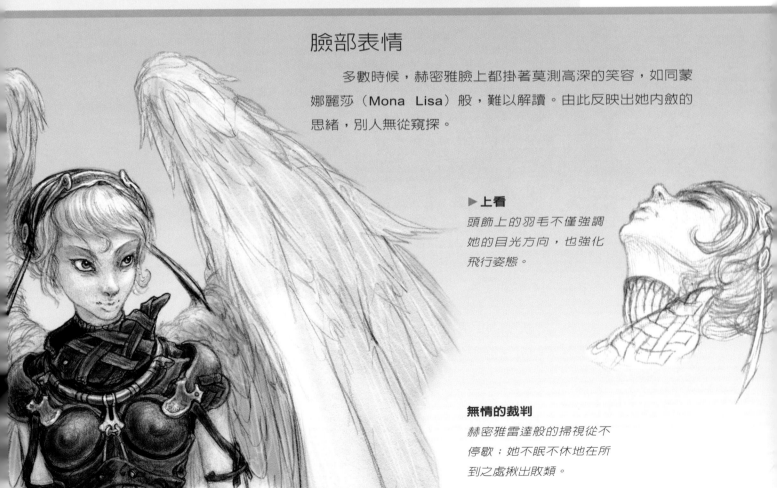

▶上看
頭飾上的羽毛不僅強調她的目光方向，也強化飛行姿態。

無情的裁判
赫密雅雷達般的掃視從不停歇；她不眠不休地在所到之處揪出敗類。

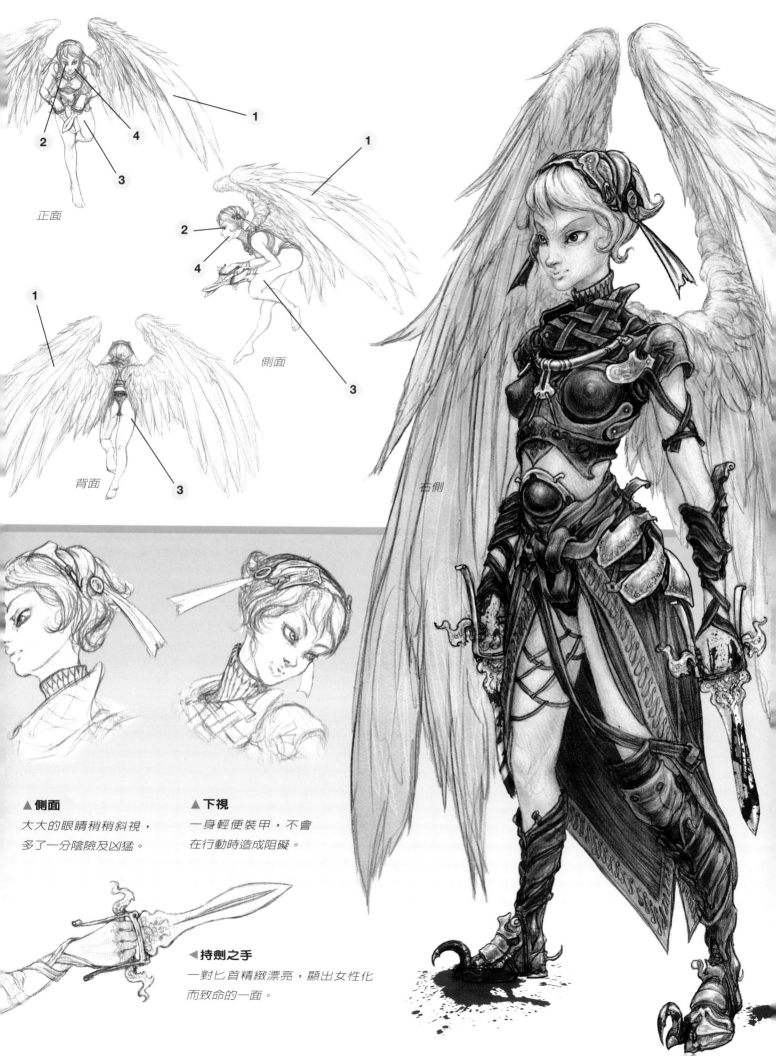

1

2 4

3

正面

1

2

4

3

側面

1

3

背面 3

右側

▲ 側面
大大的眼睛稍稍斜視，
多了一分陰險及凶猛。

▲ 下視
一身輕便裝甲，不會
在行動時造成阻礙。

◀ 持劍之手
一對匕首精緻漂亮，顯出女性化
而致命的一面。

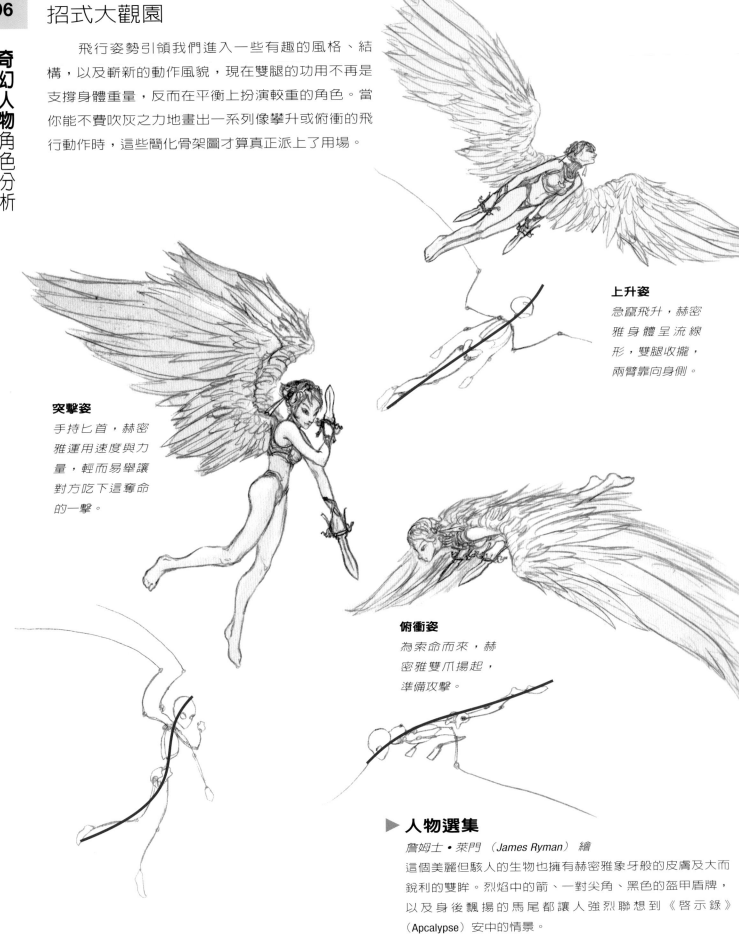

奇幻人物角色分析

招式大觀園

　　飛行姿勢引領我們進入一些有趣的風格、結構，以及嶄新的動作風貌，現在雙腿的功用不再是支撐身體重量，反而在平衡上扮演較重的角色。當你能不費吹灰之力地畫出一系列像攀升或俯衝的飛行動作時，這些簡化骨架圖才算真正派上了用場。

上升姿

急竄飛升，赫密雅身體呈流線形，雙腿收攏，兩臂靠向身側。

突擊姿

手持匕首，赫密雅運用速度與力量，輕而易舉讓對方吃下這奪命的一擊。

俯衝姿

為索命而來，赫密雅雙爪揚起，準備攻擊。

▶ **人物選集**

詹姆士・萊門（James Ryman）繪
這個美麗但駭人的生物也擁有赫密雅象牙般的皮膚及大而銳利的雙眸。烈焰中的箭、一對尖角、黑色的盔甲盾牌，以及身後飄揚的馬尾都讓人強烈聯想到《啓示錄》（Apcalypse）安中的情景。

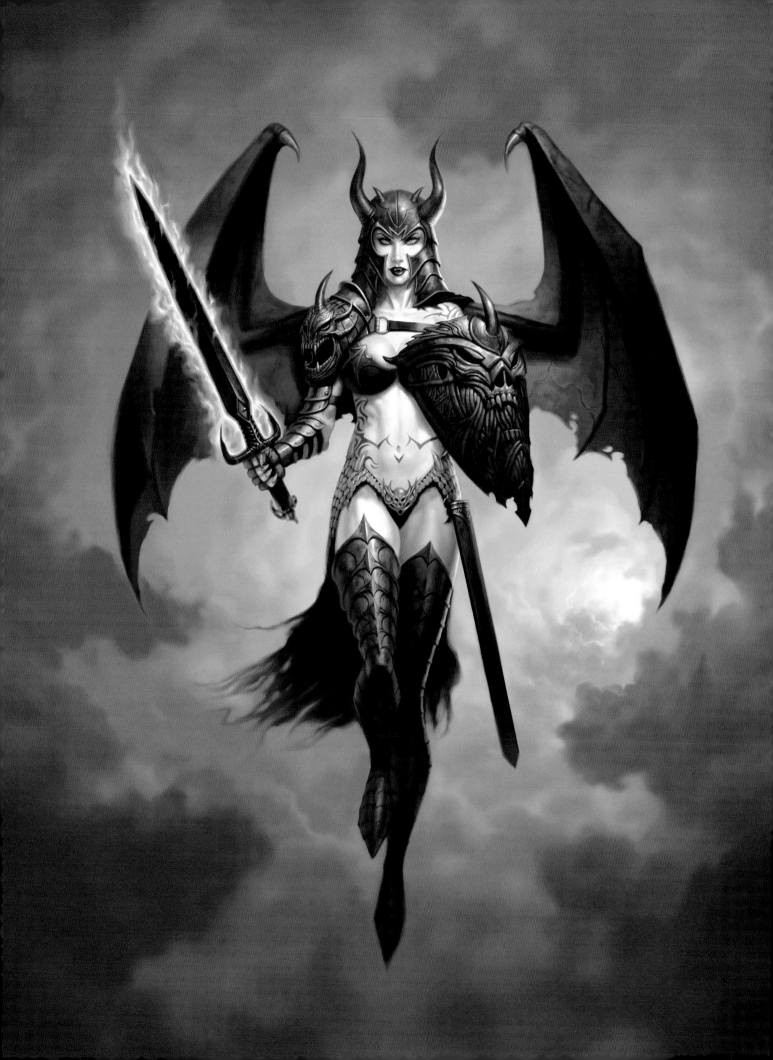

狼人：**索犯**

狼人帶有狼與人的雙重特徵，而難處就在於記下個別的樣貌。傳統上，頭、腳、及尾部為狼形，但軀幹及臂肌，還有膝蓋上方的腿肌則依人骨建構。

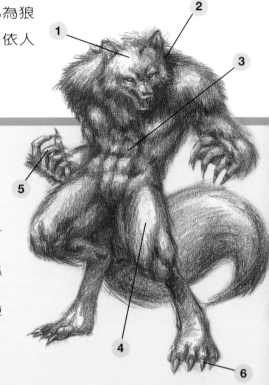

關鍵特色

1. 頭部全然為狼。
2. 頭架在肩膀前面。
3. 臂部及軀幹上的肌群近似人類。
4. 雖較直立而頗具人形，但還是一雙狼腿。
5. 人類的手骨在指間接上巨大的爪子。
6. 腳趾較一般狼趾突出，爪子也更大。

臉部表情

一般認為狼人的表情較單純，變化不大。鼻子與嘴的移動模式不同於人類，因此繪者須著重在眼睛－當然，還有身體語言。

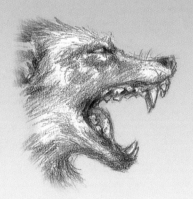

▲ **側面**

大張的嘴與亮晃晃的利牙(狼人的原生武器)不但強化人物特色，更投入危險的氣氛。擱在後面的雙耳能左右整體表情。

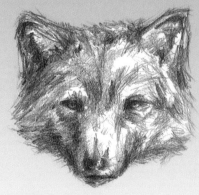

▲ **正面**

這可能是在昏昏欲睡的家犬上最常見到的表情。建構臉型及安排毛髮，須參考動物頭骨結構。

角度面面觀

　　動作與站姿有助於塑造角色。頸部如動物一般，由肩膀前端突出，而非架於其上；這種特殊構造適合於以四腳行動的生物。外凸的頭部同時造成上背弓起，由側面圖就能一目瞭然。另一特點在於從不落地的腳跟，讓狼人魁梧的身材向前傾斜，產生壓迫感。

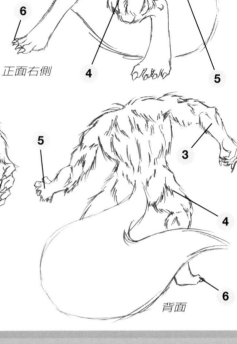

正面右側

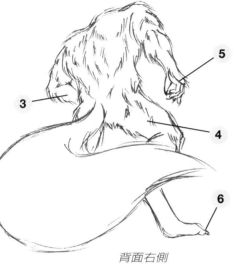

背面右側

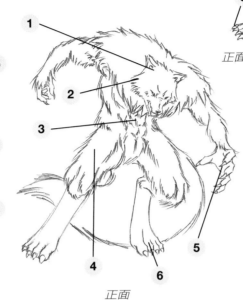

正面

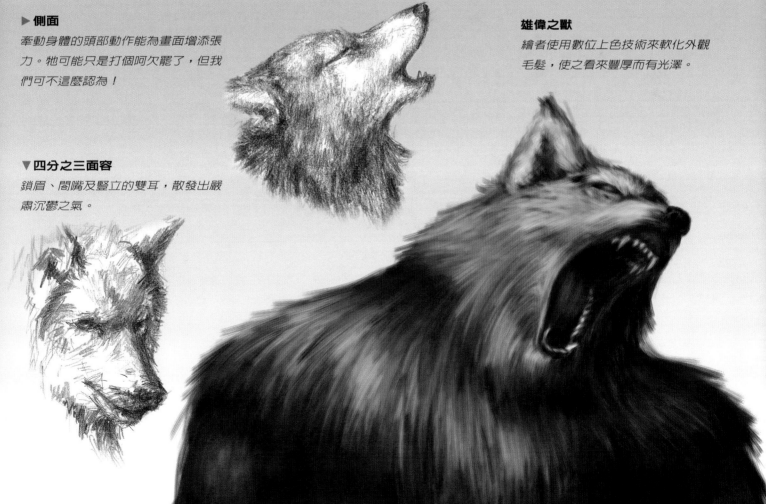

背面

▶ **側面**
牽動身體的頭部動作能為畫面增添張力。他可能只是打個呵欠罷了，但我們可不這麼認為！

雄偉之獸
繪者使用數位上色技術來軟化外觀毛髮，使之看來豐厚而有光澤。

▼ **四分之三面容**
鎖眉、闔嘴及豎立的雙耳，散發出嚴肅沉鬱之氣。

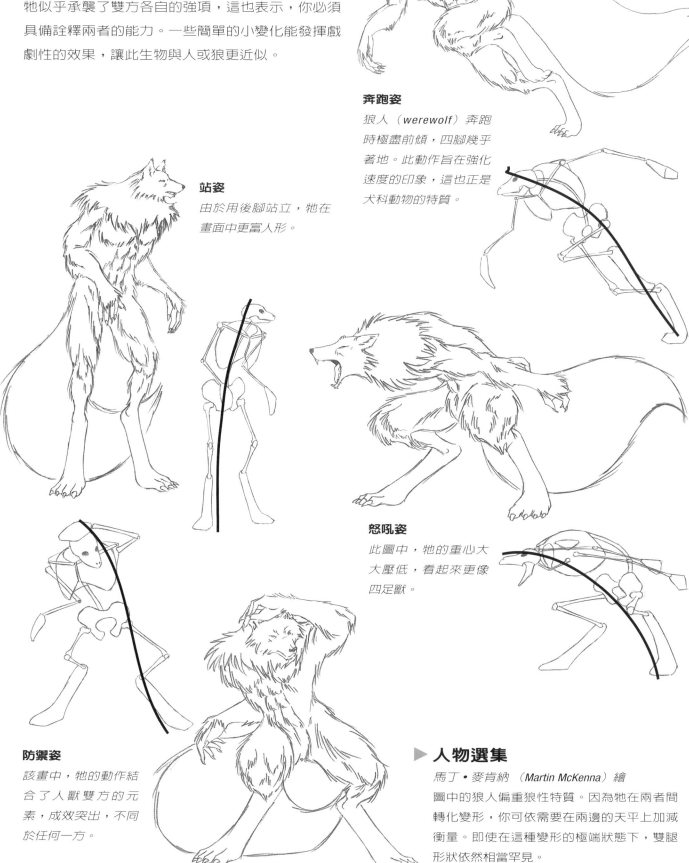

招式大觀園

　　這個角色的一舉一動全是人狼的綜合體。而牠似乎承襲了雙方各自的強項，這也表示，你必須具備詮釋兩者的能力。一些簡單的小變化能發揮戲劇性的效果，讓此生物與人或狼更近似。

奔跑姿

狼人（werewolf）奔跑時極盡前傾，四腳幾乎著地。此動作旨在強化速度的印象，這也正是犬科動物的特質。

站姿

由於用後腳站立，牠在畫面中更富人形。

怒吼姿

此圖中，牠的重心大大壓低，看起來更像四足獸。

防禦姿

該畫中，牠的動作結合了人獸雙方的元素，成效突出，不同於任何一方。

▶ 人物選集

馬丁・麥肯納 （Martin McKenna）繪圖中的狼人偏重狼性特質。因為牠在兩者間轉化變形，你可依需要在兩邊的天平上加減衡量。即使在這種變形的極端狀態下，雙腿形狀依然相當罕見。

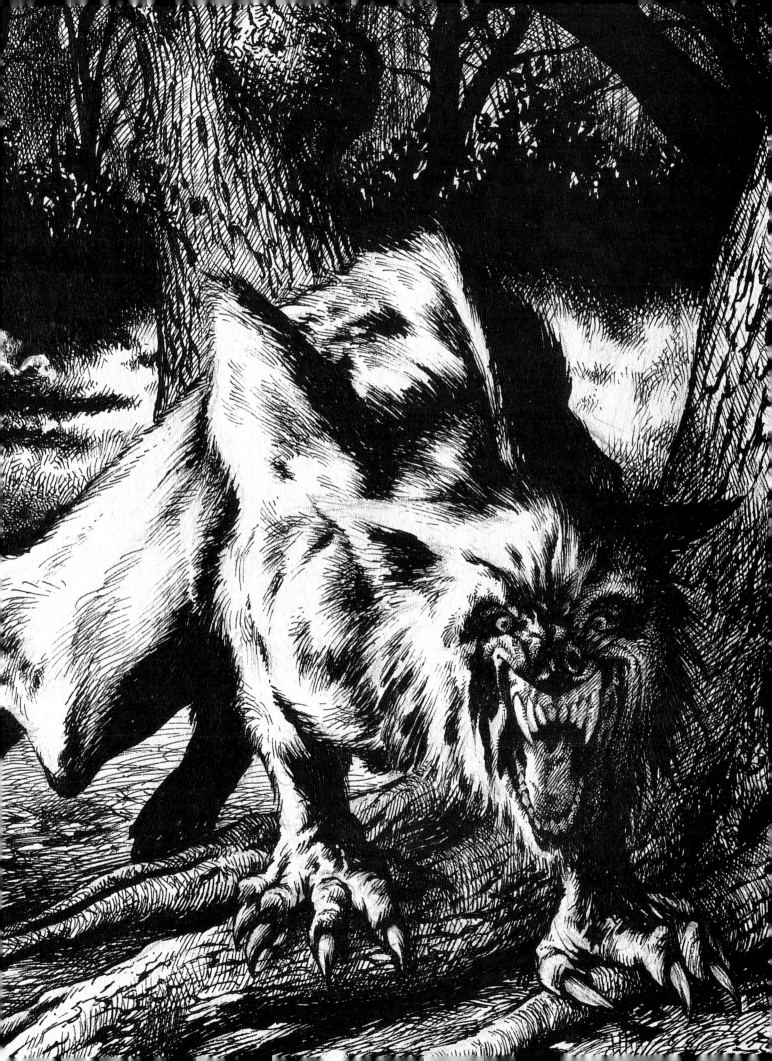

胖子的特色多數擷取自相撲選手。因受脂肪掩蓋，除了隱約地突起外，幾乎不見一絲肌肉線條。確定膚上的褶痕及贅肉都各就各位，好讓皮膚的下一波變化看來更自然。

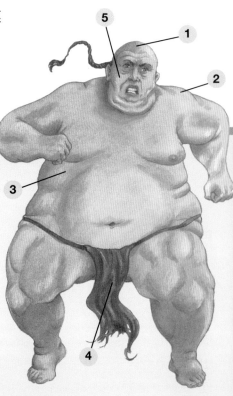

關鍵特色

1. 頭上、臉面鮮少毛髮－為角色的外觀典型。此處加上馬尾帶出後續動作。
2. 手臂及雙腿上的肌肉明顯，但線條被肥肉加以軟化。
3. 病態的肥胖，軀幹周圍尤其明顯。但還算強壯，足以充份發揮招式。
4. 輕薄的「相撲風」丁字褲。
5. 一顆小腦袋與身體相連，但仍舊包覆著肥肉。

臉部表情

以下一系列的圖片顯示，藉著增加脂肪，而改變臉部比例的方法。要是沒對照前面的頭骨基本結構，可能會碰到一些問題。

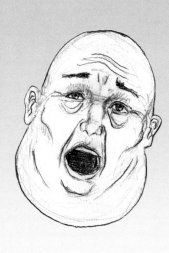

◀半側面，上看
此圖例證如何順著頭骨外緣畫出臉型，再另外加上臉頰及下顎。

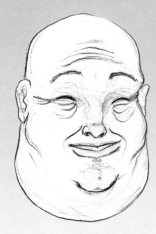

▲正面
通常雙眼都位在臉的正中央，然而，由於雙頰上承載了多於的肉，所有五官得稍微往上挪。

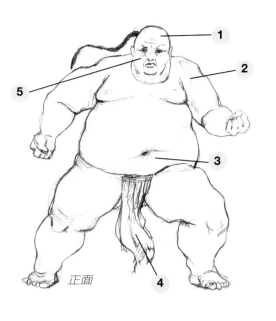

正面

背面

右側，正面

左側，背面

角度面面觀

注意每個關節凹處、下巴及後頸上的一圈圈肥肉。當這些就定位，就很容易製造出多餘的體重，好比將骨架加寬的效果－因為脂肪能軟化骨架及肌肉曲線，並且形狀不定。但記得贅肉能引發後續動作，帶出行動中的效果。切記要為各肌群的邊緣作柔化的處理－只有皮膚褶層的邊緣有明顯的線條。

◀四分之三面容，下望
繪製嚴肅表情時，最好稍加誇大，否則可能會使人視為只是「身體不適」的感覺。

▶側面
於此，我們再此看到異於平常的五官位置。訣竅在於將下巴當作鬍子般的附加物處理，然後利用頭骨結構輔助五官的配置。

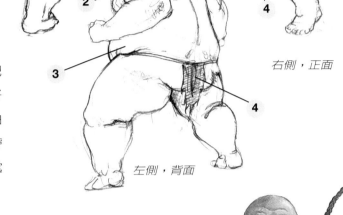

胖子
阿姆的驚人重量在打鬥中能成為優勢。

招式大觀園

胖子的逼真感完全仰賴脂肪的樣貌。繪製骨架階段時，在軀幹、上臂、及大腿處覆上大塊脂肪不失為一種方法。而後你大可畫個大概，省下在皮膚皺褶上琢磨的一番工夫。

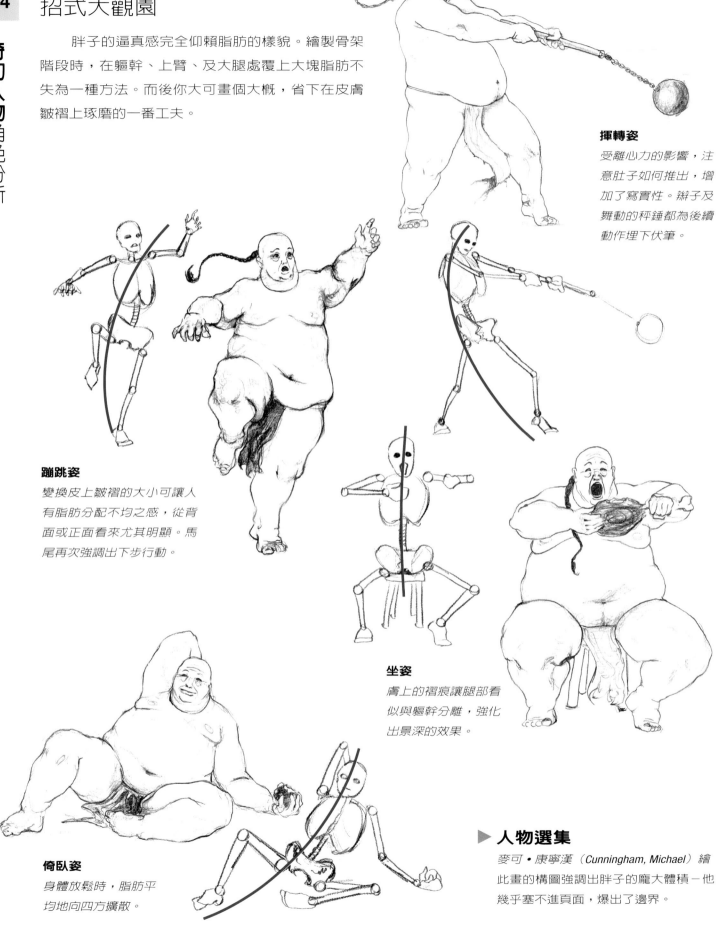

揮轉姿

受離心力的影響，注意肚子如何推出，增加了寫實性。辮子及舞動的秤錘都為後續動作埋下伏筆。

蹦跳姿

變換皮上皺褶的大小可讓人有脂肪分配不均之感，從背面或正面看來尤其明顯。馬尾再次強調出下步行動。

坐姿

膚上的褶痕讓腿部看似與軀幹分離，強化出景深的效果。

倚臥姿

身體放鬆時，脂肪平均地向四方擴散。

▶ 人物選集

麥可・康寧漢（Cunningham, Michael）繪此畫的構圖強調出胖子的龐大體積－他幾乎塞不進頁面，爆出了邊界。

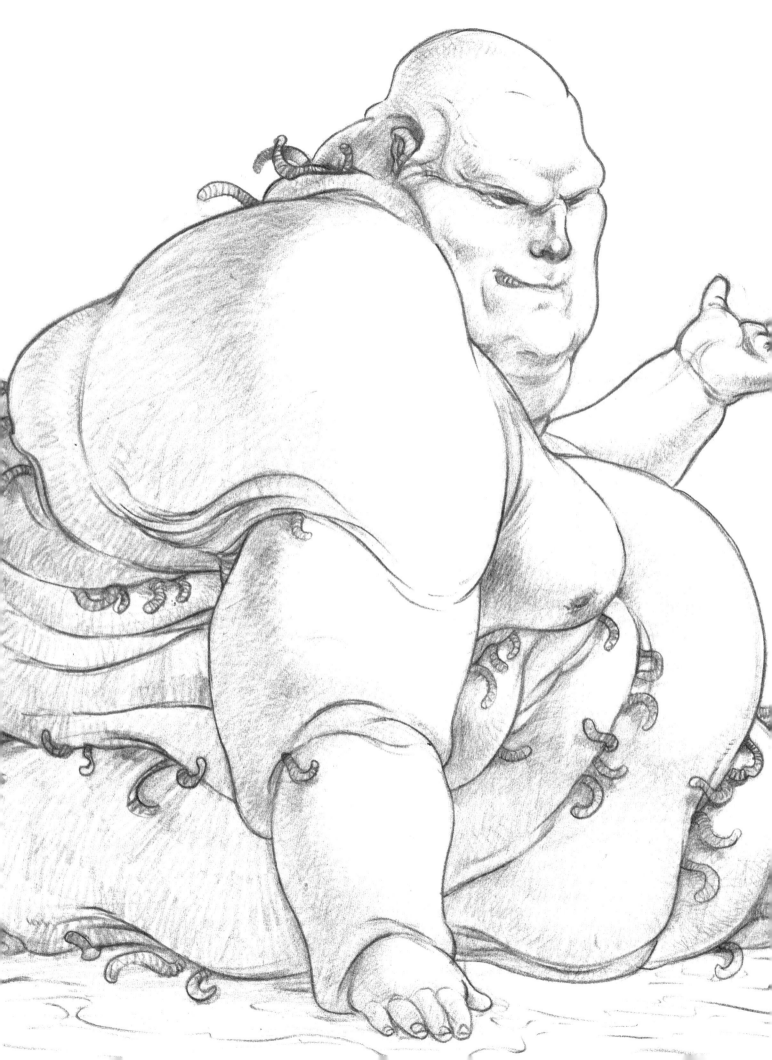

奇幻人物角色分析

剃頭師之女

承襲了因特務工作而死的父親之精神，這個小女孩繼續接掌父親的刺客身份，孩童的外形讓她免受猜疑。孩童在骨架上主要的不同在於頭的比例較身體大而圓，且四肢較短、曲線較多。

關鍵特色

1. 注意這雙大眼：想讓角色多一份無辜或好奇心，一般技巧就是將眼睛放大。
2. 特別圓潤的臉蛋，潔白無暇的肌膚加強年輕的樣貌。
3. 過大的服裝配飾強調出她清瘦的身材。
4. 武器在小手中顯得更大，因此握持的方式也與大人不同。她的指頭幾乎無法完全握住剃刀。

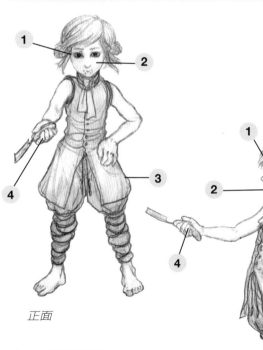

正面

左側面

右側面

背面

角度面面觀

與成人角色相比，剃頭師之女（Barber's daughter）的頭、手和腳在比例上都比身體其餘各部位來得大。同樣地，偏大的雙眼也為看似天真無辜的她，添上一股神秘及詭譎的色彩。

服裝

儘管剃頭師之女的面貌特徵非常明顯，皮膚也異常蒼白，但多數的特色還是由她奇特的裝束來展現。

明顯特徵

孩童，尤其是女孩，特別給人一種無邪的印象。因此加上一些可疑份子的特點及配備，例如她所持的剃刀，就能賦予角色一些神秘陰森之感。

▶ 仰視
過大的領口突顯出嬌小的臉蛋。

▲ 俯視
嬰兒般柔順稀疏的頭髮。簡單的辮子造型也是孩童的基本扮相。

◀ 側視
小而微微朝天的鼻子是另一種可愛、討喜的偽裝。

▲ 手部
服裝再次強調出她的小個子。寬大的外套袖口幾乎把手蓋住。

老成的孩童
對於一個小孩來說，剃頭師之女的裝束複雜而繁瑣：一般孩童的穿著都是簡單穿著，但是她超齡的詭異面貌和莫測高深的表情，都讓人加深了神秘印象。

招式大觀園

就繪畫而言，孩童可能是一大考驗；他們的特有風格和站姿與骨架結構的重要性可說不分軒輊。當然，在此例中，是刻意在孩童身上展現出大人的行事作風。

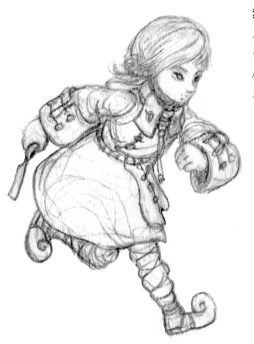

奔跑姿

注意剃頭師之女的情緒完全不會寫在臉上，展現此角的沉穩冷靜。

跳躍姿

雖然身著笨重的裝束，她還是能在空中展露令人嘆為觀止的矯捷身手。

推動姿

身體結構與成人相似，但比例則有所不同：孩童的頭、手和腳都較大，四肢也比軀幹長得多；而骨盆部份雖然比例與成人相似，但在畫女人時通常會把臀部畫得比肩膀寬。

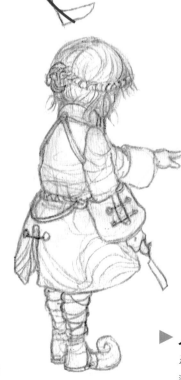

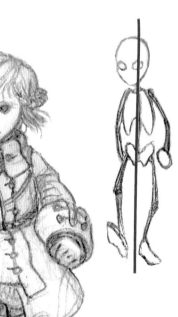

行走姿

身體姿態並非處在出力或疾速移動的狀態，步履輕快而穩建。

▶ 人物選集

瑞娜・摩兒（Riana Moller）繪

這個小女孩看來天真無邪，但她身處怪異的環境中，被外星生物所圍繞，卻顯得不慌不忙，暗示她超齡的經歷和非比尋常的自信。

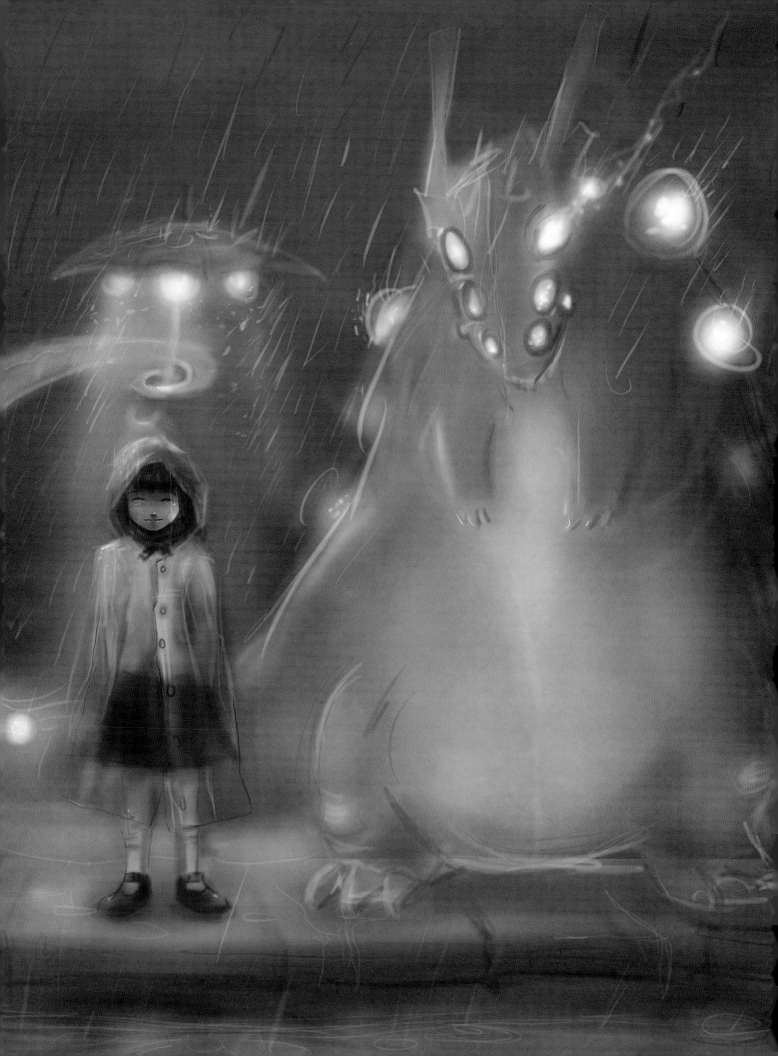

搞笑兄弟：**葛倫維爾**

戰場上的最佳拍檔，葛倫維爾是個頑固、衝動的老戰士，也是英雄身邊典型的甘草人物（comic figure）。他發笑的頻率幾乎快過手中一柄利斧，並且忠心耿耿，至死不渝。五短的壯碩身材中，最招搖的就是一顆大肚腩及一把濃密、蓬亂的灰鬍子。

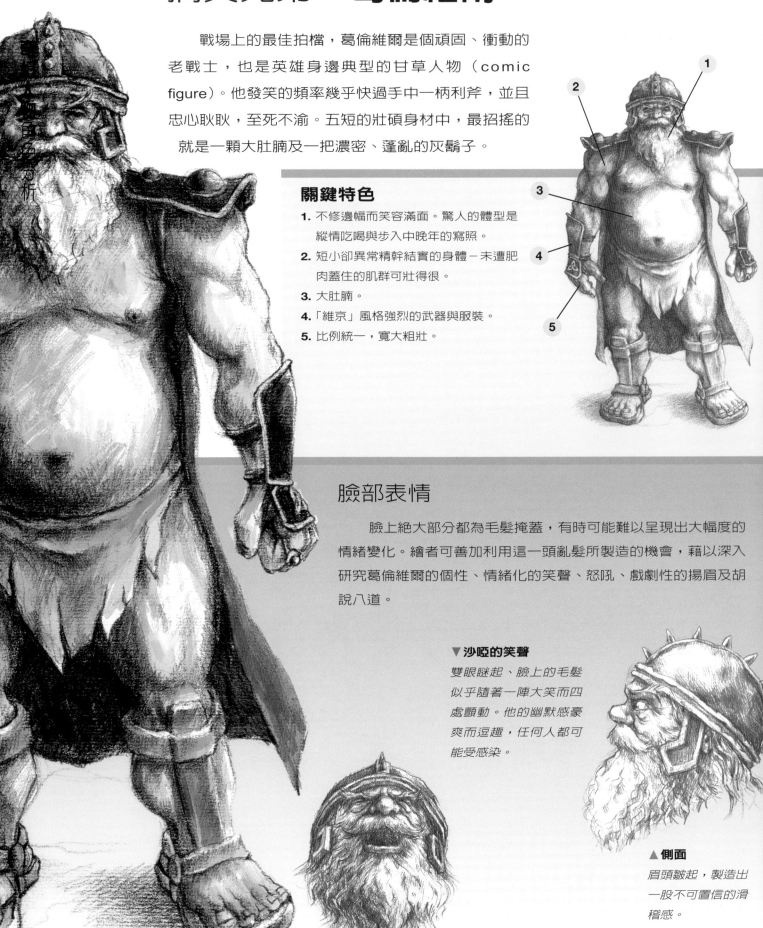

關鍵特色

1. 不修邊幅而笑容滿面。驚人的體型是縱情吃喝與步入中晚年的寫照。
2. 短小卻異常精幹結實的身體－未遭肥肉蓋住的肌群可壯得很。
3. 大肚腩。
4. 「維京」風格強烈的武器與服裝。
5. 比例統一，寬大粗壯。

臉部表情

臉上絕大部分都為毛髮掩蓋，有時可能難以呈現出大幅度的情緒變化。繪者可善加利用這一頭亂髮所製造的機會，藉以深入研究葛倫維爾的個性、情緒化的笑聲、怒吼、戲劇性的揚眉及胡說八道。

▼ 沙啞的笑聲
雙眼瞇起、臉上的毛髮似乎隨著一陣大笑而四處顫動。他的幽默感豪爽而逗趣，任何人都可能受感染。

▲ 側面
眉頭皺起，製造出一股不可置信的滑稽感。

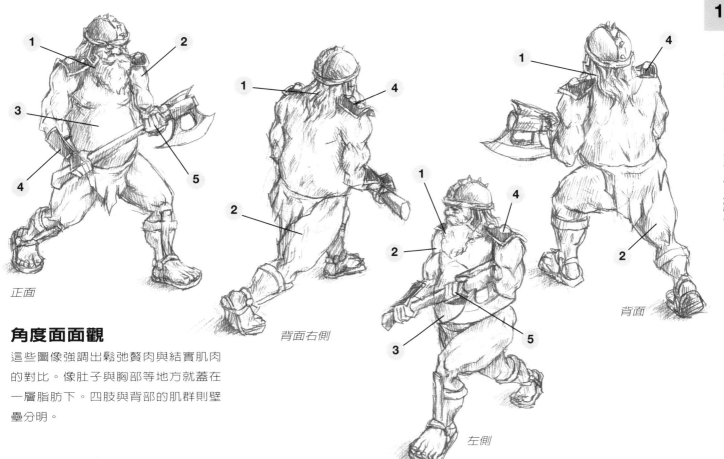

甘草兄弟：葛倫維爾

正面

1 2 3 4 5

背面右側

1 4 2

左側

1 2 3 4 5

背面

1 4 2

角度面面觀

這些圖像強調出鬆弛贅肉與結實肌肉的對比。像肚子與胸部等地方就蓋在一層脂肪下。四肢與背部的肌群則壁壘分明。

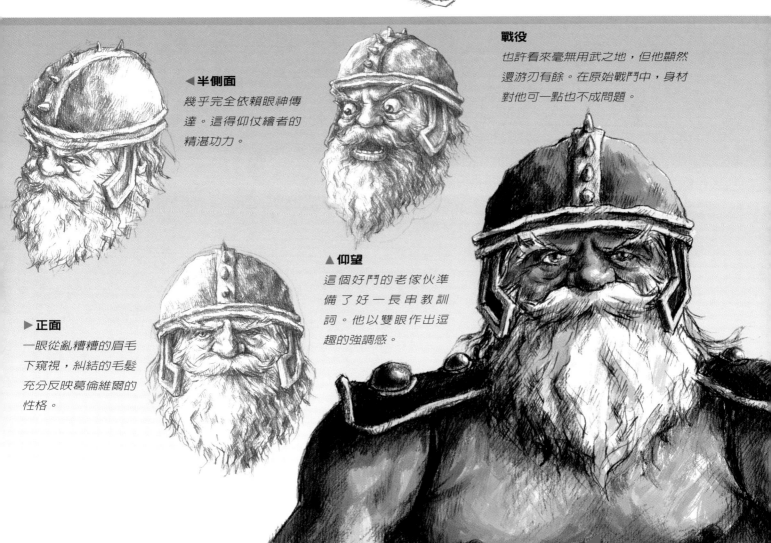

◀ 半側面

幾乎完全依賴眼神傳達。這得仰仗繪者的精湛功力。

戰役

也許看來毫無用武之地，但他顯然還游刃有餘。在原始戰鬥中，身材對他可一點也不成問題。

▲ 仰望

這個好鬥的老傢伙準備了好一長串教訓詞。他以雙眼作出逗趣的強調感。

▶ 正面

一眼從亂糟糟的眉毛下窺視，糾結的毛髮充分反映葛倫維爾的性格。

奇幻人物角色分析

繪製行動中的葛倫維爾很容易產生破格，因為他的身材註定與優雅扯不上什麼邊，甚至常淪為滑稽。無論如何，仍有些該記住的重要法則。

拉扯姿
出現點體能上的難度與考驗能添加一絲真實感。這時身體姿勢有點古怪，而右腿後腳跟抬起。

備戰姿
圓滾滾的身材確實對葛倫維爾的行動範圍構成限制。因此在動作方面不需太誇張。這可能就是他的極限了吧！

踏步姿
要讓行動顯得緩慢，就應把任何頭髮及衣飾可能帶出的後續動作降到最低。對於搞笑人物來說，表現蠻力會比低調來得重要。

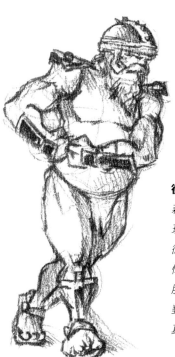

衝撞姿
藉由此畫的清楚呈現：儘管身軀只有些微傾斜，看來一副慵懶樣，然而鼓起的腿肌及軀幹上部則形成對比，讓我們感受到真正的力量。

▶ 人物選集
奎格・史達普（Greg Staples）繪傳統的甘草人物主要著重表現角色的勇敢與戰鬥能力，而非五短身材及有些滑稽的體格。

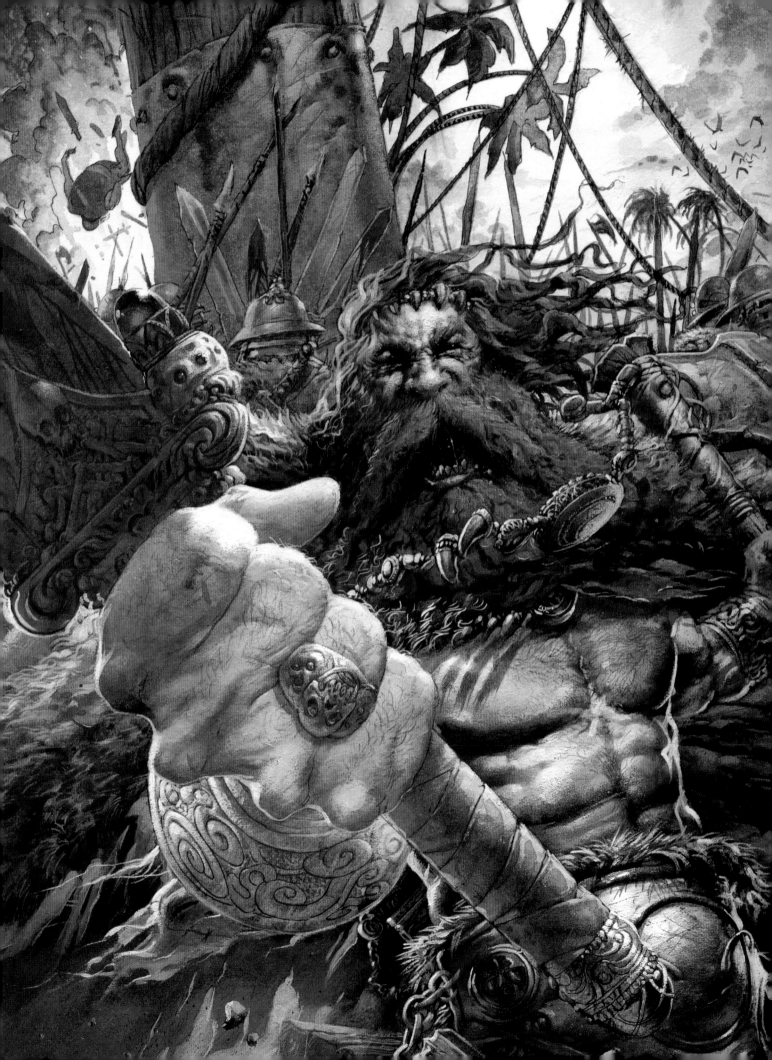

食人怪：**歐圖**

歐圖由丑角的特質塑造而成，因此在動作上也要能表現滑稽貌。這也許能靠姿勢本身來詮釋，但更關鍵的點則在於矮小粗壯的骨構、多瘤而怪異的肌肉分佈，以及主要集中在大肚腩上的一層贅肉。

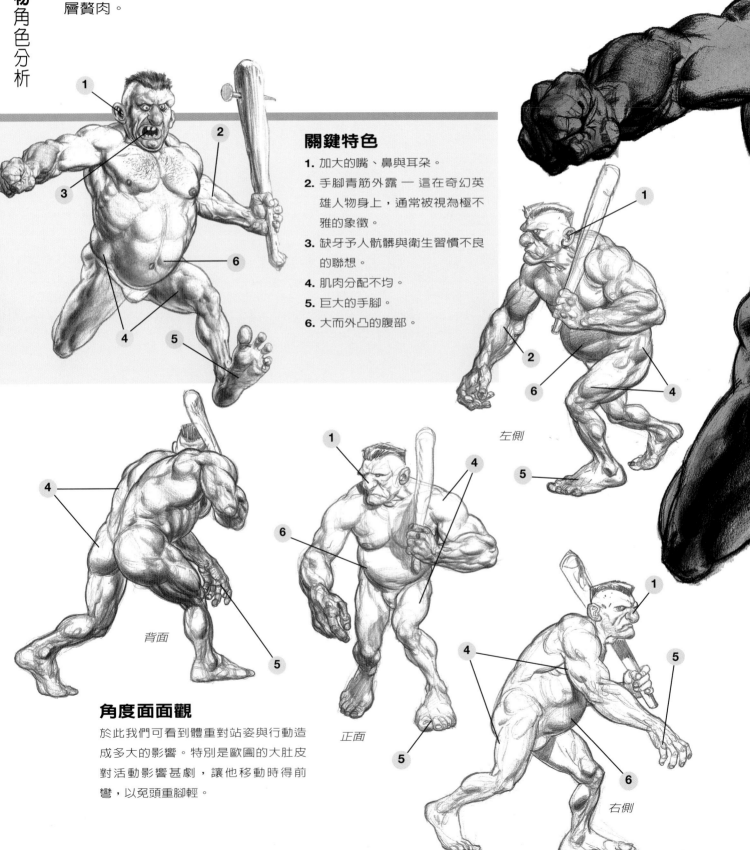

關鍵特色

1. 加大的嘴、鼻與耳朵。
2. 手腳青筋外露 — 這在奇幻英雄人物身上，通常被視為極不雅的象徵。
3. 缺牙予人骯髒與衛生習慣不良的聯想。
4. 肌肉分配不均。
5. 巨大的手腳。
6. 大而外凸的腹部。

左側

背面

正面

右側

角度面面觀

於此我們可看到體重對站姿與行動造成多大的影響。特別是歐圖的大肚皮對活動影響甚劇，讓他移動時得前彎，以免頭重腳輕。

臉部表情

歐圖的臉部表情有種趣味的特質－因五官近似人類，我們可看到某些極熟悉的表情，但也可能為之丕變，形成嚇人景象。端賴於你強調的重點為何。

武器

武器主要用來延伸角色的特點－難怪歐圖的棍棒巨大、沉重，而粗糙。

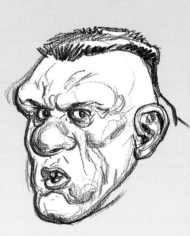

▶ 半側面

通常情緒最豐富的眼睛，閃出猶疑不定的光芒，跟人類頗為類似。

◀ 側面及背面

歐圖的非人特質之一，那超大的鼻子，因周圍五官的壓縮（深鎖的眉頭與半闔的嘴）而備受矚目。

▼ 側面及背面

此圖主要將焦點放在歐圖大而讓人作嘔的嘴上。張得大到使臉孔扭曲，超越常人的極限－真可怕！

▶ 正面

現在我們看到五五對分的特質－人類的表情因怪異的五官比例而顯得可笑。

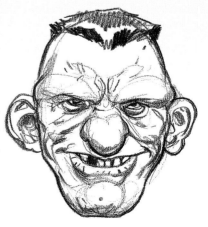

招式大觀園

歐圖的姿勢與動作主要取決於軀幹之重量。繪者選擇在一開始時先畫出軀幹之骨構，以便早些檢視角色的各動作是否自然。擬草圖時沒有絕對的規則，一切隨你方便。

前傾姿
極端縮小的雙臂與雙腿讓人覺得歐圖非常趨近讀者。

蹲伏姿
歐圖笨重的軀幹貼近地面，讓人真實地感受超過負荷的體重。

優雅姿
暗示歐圖可愛的一面！

跪姿
他讓自己看來很像相撲手，動作蹣跚。

發動姿
完美的奇幻招式──誇張地讓人無法置信，生動且帶來強烈震撼，外加出色而古怪的表情。

▶ **人物選集**

葛蘭‧法伯瑞 （*Gleen Fabry*）繪尼安得塔爾人 （*Neanderthal*）般的凸額、超大的鼻子與下巴讓眼嘴看來相對縮小，使五官看來脆弱而醜陋。

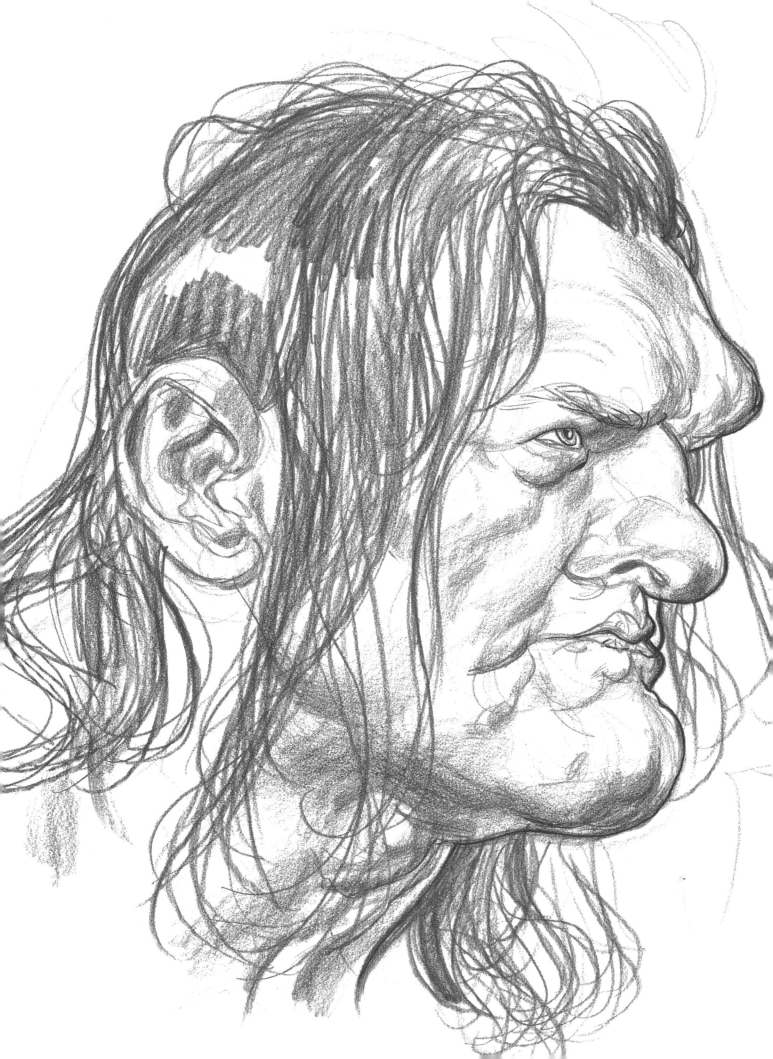

妖精：古伯

看過這麼多奇幻原型，古伯可算是個廢物利用下的拼盤。有些角色毀於力量或權勢之下，身為奇幻文學中最受人鄙棄、輕蔑的一類，古伯的不滿大多來自應運而生的憎惡。因此，為了能讓邪惡的復仇慾得逞，他可以不擇手段。

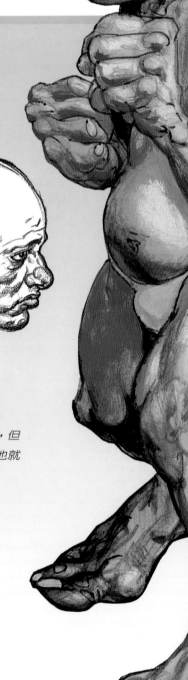

臉部表情

古伯可說是表情最豐富的奇幻原型，這也是他的五官與人類如此類似的原因。建構臉部表情時，把他當成破壞力強的過動兒頗有幫助－極端情緒化、注意力不集中，外加沮喪受挫。

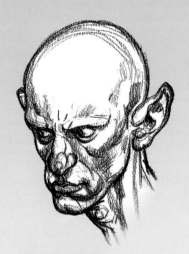

▲四分之三面容
謹慎而機警－該圖為一絕佳範例，看出古伯的臉與人類的相像度。

▶側面
因疏於防備而落網，看看古伯有多鬱悶。

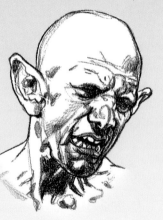

◀四分之三，下望
現在也許狂躁不安，但別擔心，幾秒中內他就會忘得一乾二淨。

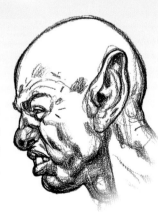

▶側面及背面
噁心？算計？或只是失神？誰說非要有正確答案？有時留點空間讓讀者自己決定也不失為一個好方法。

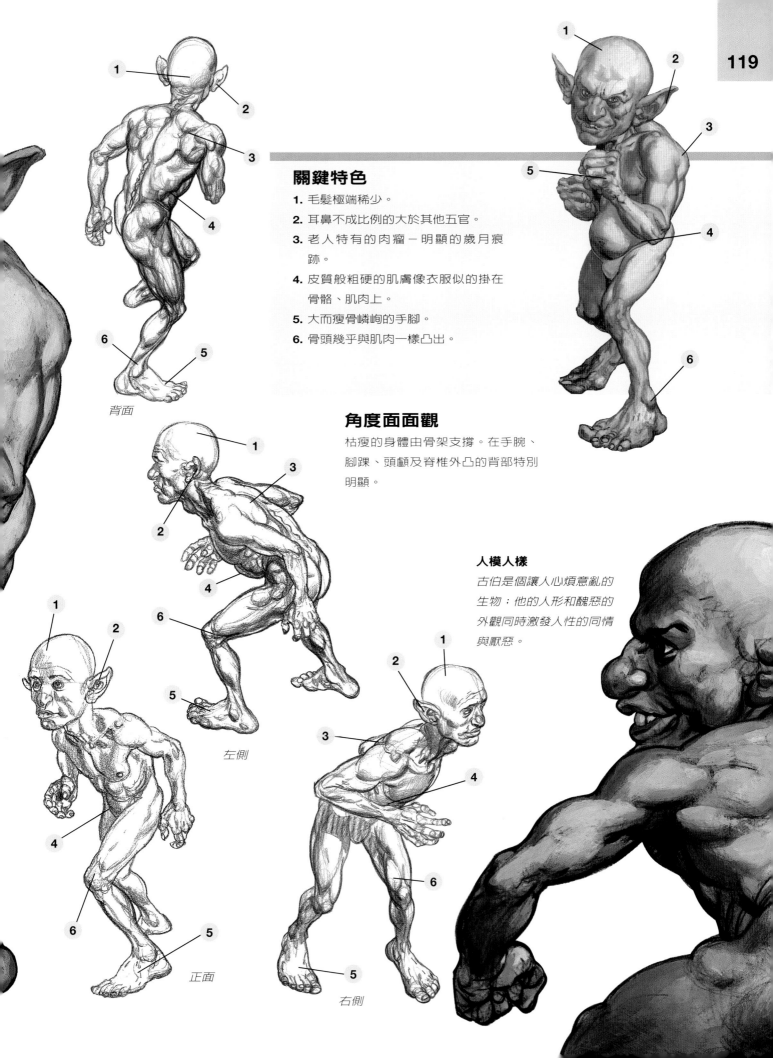

關鍵特色

1. 毛髮極端稀少。

2. 耳鼻不成比例的大於其他五官。

3. 老人特有的肉瘤－明顯的歲月痕跡。

4. 皮質般粗硬的肌膚像衣服似的掛在骨骼、肌肉上。

5. 大而瘦骨嶙峋的手腳。

6. 骨頭幾乎與肌肉一樣凸出。

角度面面觀

枯瘦的身體由骨架支撐。在手腕、腳踝、頭顱及脊椎外凸的背部特別明顯。

背面

人模人樣

古伯是個讓人心煩意亂的生物：他的人形和醜惡的外觀同時激發人性的同情與厭惡。

左側

正面

右側

招式大觀園

　　古伯人模人樣的外觀能對抗死亡的攻擊，上百年來依舊靈敏，但歲月確實在看不到的地方留下侵蝕的痕跡。這正是妖精在多數奇幻故事中的形象。

裝模作樣姿

再次看到古伯無端端裝腔作勢讓自己淪為丑角。雖然前身的皮膚鬆弛，身體其餘各處都因骨骼與肌肉影響，線條分明。

彎腰姿

鬆懈時，古伯偏好讓自己看來像獵食者－身形往地面壓低，蓄勢待發。同時看到大腿處因肌肉鼓起而平均起伏。

蹲伏姿

在此我們看到古伯惹上麻煩時如何自處，他的表情彷彿在說：「我好緊張。」動作則表示：「我很脆弱。」

奔跑姿

對古伯而言，此動作異常直立，但清楚展現古伯與人類孩童（或是204歲的人瑞）於骨架間的相似性。

▶ 人物選集

麥可‧康寧漢（Cunningham, Michael）繪
麥可‧康寧漢筆下的這幅妖精（goblin）圖比古伯稍高且直立，但商標般的醜惡外觀與邪惡行徑仍如出一轍。

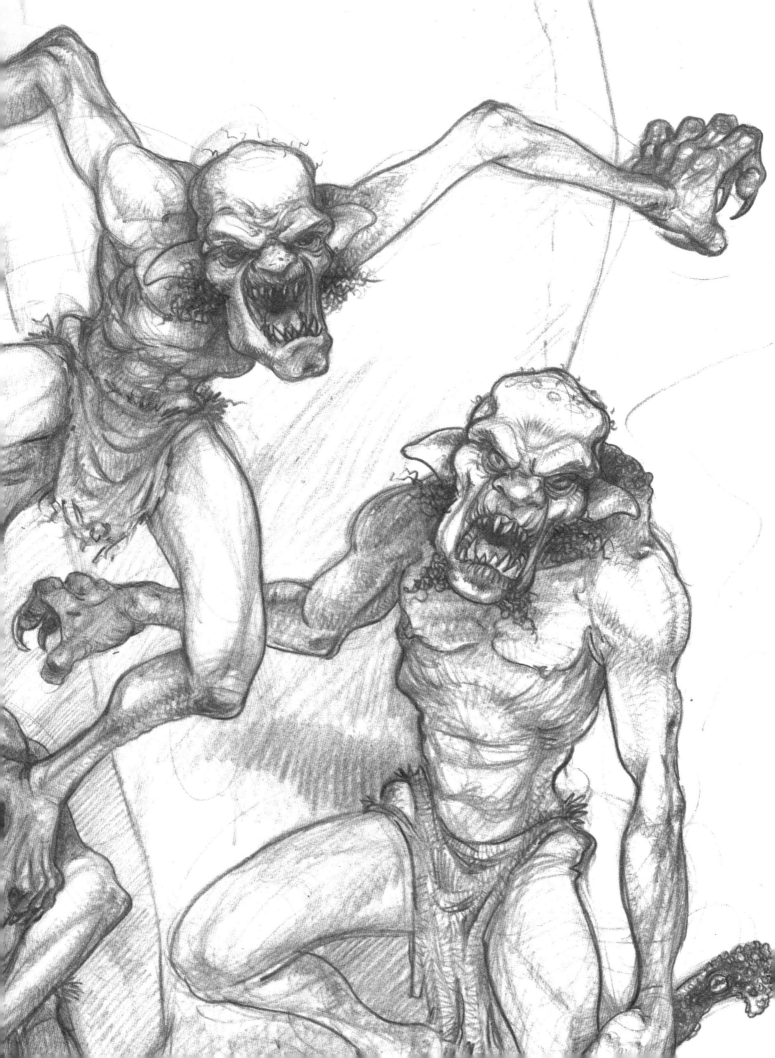

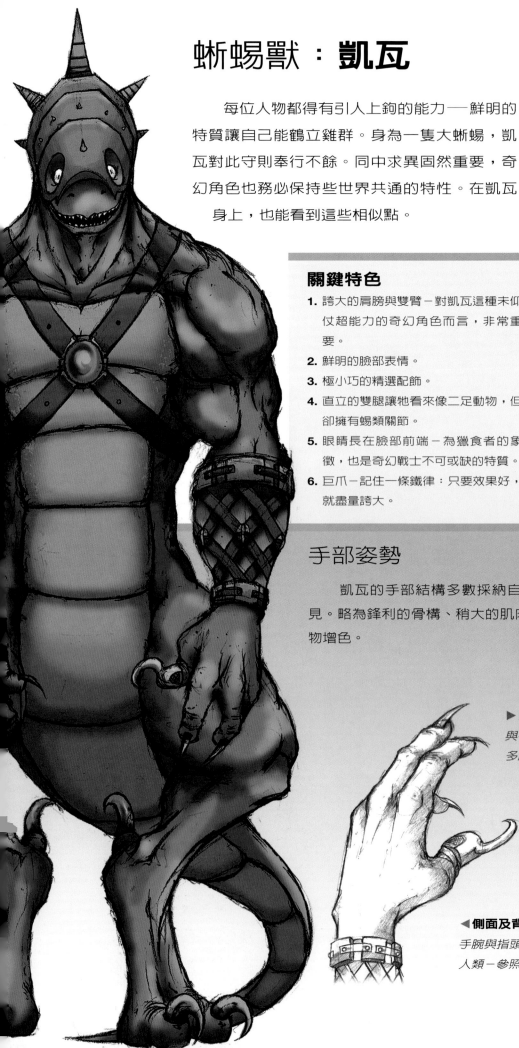

蜥蜴獸：凱瓦

　　每位人物都得有引人上鉤的能力──鮮明的特質讓自己能鶴立雞群。身為一隻大蜥蜴，凱瓦對此守則奉行不餘。同中求異固然重要，奇幻角色也務必保持些世界共通的特性。在凱瓦身上，也能看到這些相似點。

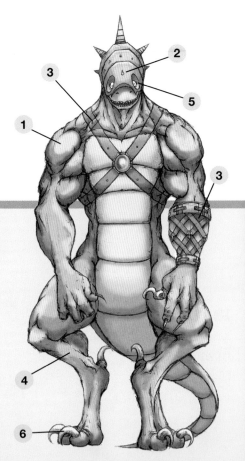

關鍵特色

1. 誇大的肩膀與雙臂──對凱瓦這種未仰仗超能力的奇幻角色而言，非常重要。
2. 鮮明的臉部表情。
3. 極小巧的精選配飾。
4. 直立的雙腿讓牠看來像二足動物，但卻擁有蜥類關節。
5. 眼睛長在臉部前端──為獵食者的象徵，也是奇幻戰士不可或缺的特質。
6. 巨爪──記住一條鐵律：只要效果好，就盡量誇大。

手部姿勢

　　凱瓦的手部結構多數採納自人手，在非人的奇幻角色中十分常見。略為鋒利的骨構、稍大的肌肉、明顯不同的指數，與巨爪都為人物增色。

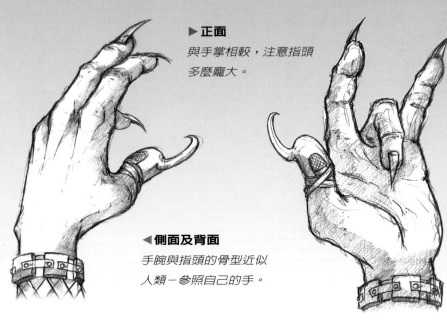

▶正面
與手掌相較，注意指頭多麼龐大。

◀側面及背面
手腕與指頭的骨型近似人類──參照自己的手。

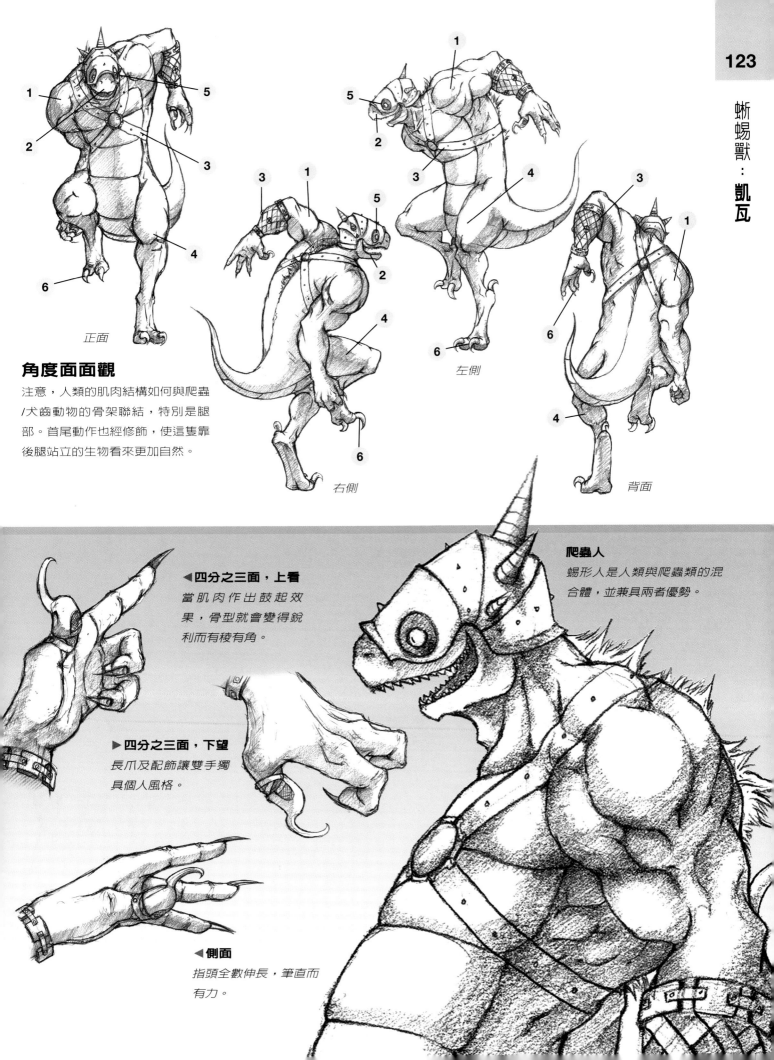

正面

角度面面觀

注意，人類的肌肉結構如何與爬蟲
/犬齒動物的骨架聯結，特別是腿
部。首尾動作也經修飾，使這隻靠
後腿站立的生物看來更加自然。

右側

左側

背面

◤**四分之三面，上看**
當肌肉作出鼓起效
果，骨型就會變得銳
利而有稜有角。

▶**四分之三面，下望**
長爪及配飾讓雙手獨
具個人風格。

爬蟲人
蜥形人是人類與爬蟲類的混
合體，並兼具兩者優勢。

◤**側面**
指頭全數伸長，筆直而
有力。

招式大觀園

　　真實感部分決定於骨骼與肌架的詮釋，讓角色的一舉一動都能自然顯現。凱瓦的身體必須能在二足與四角獸間做轉換，這得調整那雙爬行類的腿以及頭部，讓臉能自由朝前及朝上。

爬行姿

四腳爬行對凱瓦而言就像站立般自然。

攻擊姿

平滑的爬蟲肌膚使打影工作容易度大增，因此記得為突起的肌肉畫出明顯的邊線。

急衝姿

看凱瓦的身體如何扭動——拉大角色的動作幅度，可造就更生動的效果。

蹦跳姿

碩大的肌肉縱然必要，但記得在靈活性與肌肉大小間取得平衡。

▶ 人物選集

麥可・康寧漢(Cunningham, Michael)繪

　　加上鎖子甲、原始武器與侵略性動作的爬蟲人（reptile-human）與前頁全然兩樣。

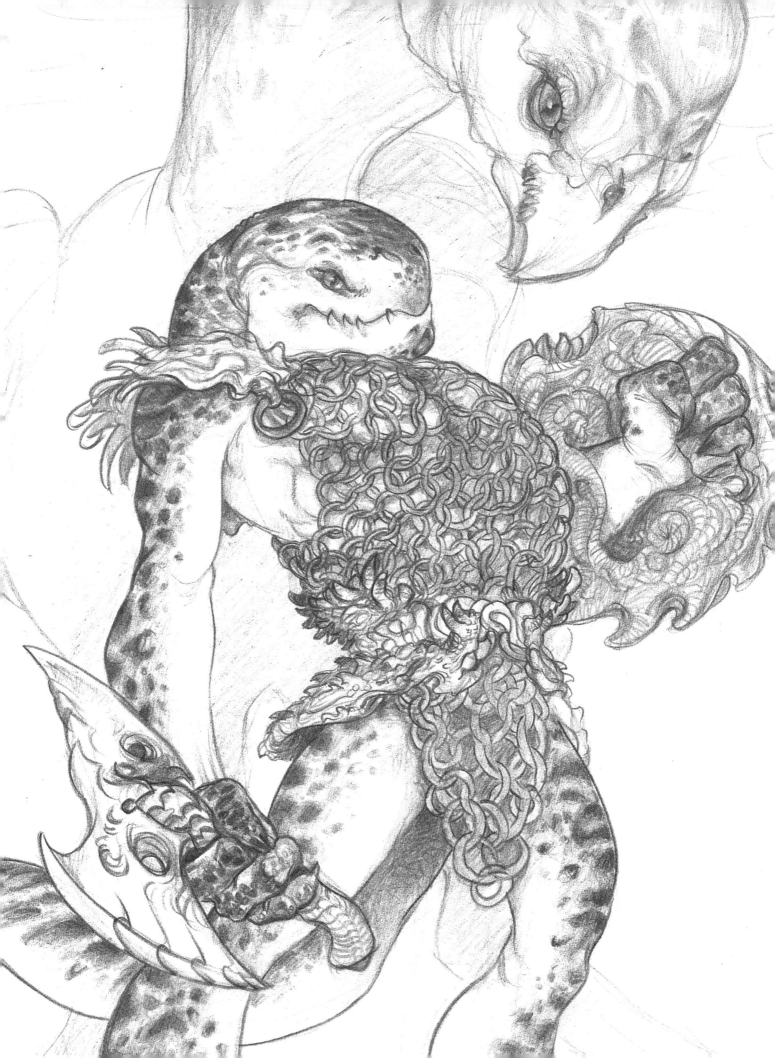

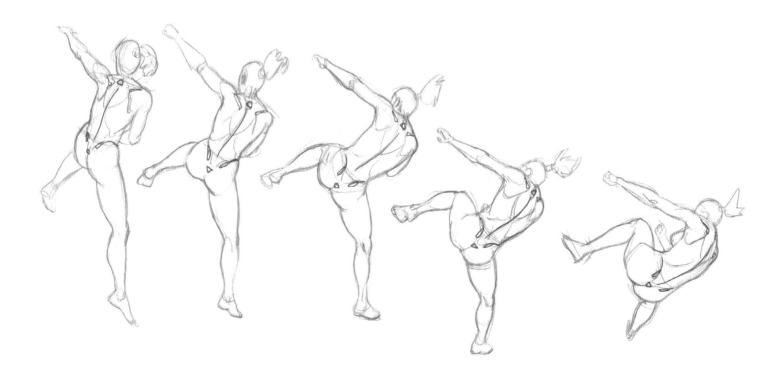

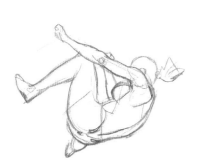
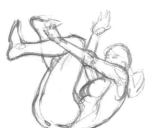

Quarto 出版社由衷感謝下列為本書提供畫作的繪者：

1 Michael Cunningham
2 Maurizio Manzieri
8l © Rebellion A/S. All Rights Reserved. www.2000adonline.com
15 Liam Sharp
17l Joe Calkins
20 Matt Haley
21l Michael Cunningham
21r Matt Haley
22–23 Matt Haley
24b Al Davidson
25br Al Davidson
28l Jose Pardo
28r Michael Cunningham
29t Michael Cunningham
29b Ron Tiner
30l Jan Patrik Krasny
30tr Joe Calkins
30br © Rebellion A/S. All Rights Reserved. www.2000adonline.com
31 Keith Thompson

32–33, 48t, 48c, 48br, 49bl Michael Cunningham
49t, 49br Ron Tiner
50, 51b Michael Cunningham
51t Liam Sharp
52–53 ILYA
74–75, 76 Liam Sharp
78–79, 80 Michael Cunningham
82–83, 84 Keith Thompson
86–87, 88 Aya Suzuki
90–91, 92 Liam Sharp
94–95, 96 Keith Thompson
98–99, 100 James Marijeanne
102l, 102tr, 103br Rob Sheffield
102bc, 102br, 103t, 103bl, 103bc, 104 Jonathan Opgenhaffen
106–107, 108 Keith Thompson
110–111, 112 Chris le Roux
113 Greg Staples © 2005 Wizards of the Coast, Inc
122–123, 124 Michael To

此名單同時包括已於作品旁加註的繪者：

Joe Calkins www.cerberusart.com; Michael Cunningham maedusa109@hotmail.com; Al Davison; Matt Haley www.matthaley.com; Matt Hughes www.matthughesart.com; ILYA edilya@hotmail.com; Jan Patrik Krasny http://patrik.scifi.cz; Corlen Kruger corlenk@mweb.co.za; Maurizio Manzieri www.manzieri.com; James Marijeanne www.marijeanne.pwp.blueyonder.co.uk; Martin McKenna www.martinmckenna.net; Riana Møller www.fealasy.deviantart.com; Jonathan Opgenhaffen jopenhaffen@lycos.com; Jose Pardo josepar@bellsouth.net; Chris le Roux chris.leroux@ntlworld.com; James Ryman www.jamesryman.com; Liam Sharp www.bigwowart.com/users/liamsharp/; Rob Sheffield; Greg Staples greg@arkvfx.net; Aya Suzuki aya@suzukis.nildram.co.uk; Keith Thompson www.keiththompsonart.com; Ron Tiner; Michael To m.to@rave.ac.uk

其餘畫作及照片版權均為Quarto出版社所有。感謝所有出力贊助本書的人，如有疏漏或錯誤，Quarto願致上歉意，並樂意於再版時予以匡正。

班‧柯馬克 增訂
作者致辭：
向妮琪（Nikki），湯姆（Tom），及凱蒂（Kitty）獻上全部的愛。

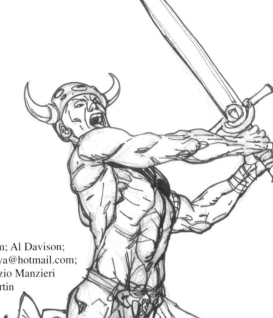

奇幻人物**動態造形**
Anatomy for Fantasy Artists

著作人：Glenn Fabry
增　訂：Ben Cormack
校　審：張晴雯
翻　譯：高倩鈺
發行人：顏義勇
社　長‧企劃總監：曾大福
總編輯：陳寬祐
中文編輯：林雅倫
版面構成：陳聆智
封面構成：鄭貴恆
出版者：視傳文化事業有限公司
　　　　永和市永平路12巷3號1樓
　　　　電話：(02)29246861(代表號)
　　　　傳真：(02)29219671

郵政劃撥：17919163視傳文化事業有限公司
經銷商：北星圖書事業股份有限公司
　　　　永和市中正路458號B1
　　　　電話：(02)29229000(代表號)
　　　　傳真：(02)29229041
印刷：Star Standard Industries(Ptd.)Ltd.

每冊新台幣：520元

行政院新聞局局版臺業字第6068號
中文版權合法取得‧未經同意不得翻印
◎本書如有裝訂錯誤破損缺頁請寄回退換◎

ISBN 986-7652-55-X
2005年10月1日　初版一刷

國家圖書館出版預行編目資料

奇幻人物動態造形：姿態剖析大解密/葛蘭‧法伯瑞（Glenn Fabry)原著；高倩鈺譯.--初版.--〔台北縣〕永和市：視傳文化,2005〔民94〕
面：　公分
含索引
譯自：Anatomy for Fantasy Artists：an illustrator's guide to creating action figures and fantastical forms
ISBN 986-7652-55-X(精裝)

1.美術解剖學 2.人物畫-技法

901.3　　　　　　　　　　94011810